MPR出版物链码使用说明

本书中凡文字下方带有链码图标"＝＝＝＝"的地方，均可通过"泛媒关联"的"扫一扫"功能，扫描链码，获得对应的多媒体内容。

您可以通过扫描下方的二维码，下载"泛媒关联"App。

中山大学艺术学院
美育通识系列教材

GUZHENG BIAOYAN YISHU RUMEN

古筝
表演艺术入门

由简至繁，循序渐进

高阳 编著

中山大学出版社
SUN YAT-SEN UNIVERSITY PRESS
·广州·

图书在版编目（CIP）数据

古筝表演艺术入门/高阳编著.—广州：中山大学出版社，2023.12
中山大学艺术学院美育通识系列教材
ISBN 978-7-306-07991-6

Ⅰ.①古…　Ⅱ.①高…　Ⅲ.①筝—奏法—高等学校—教材
Ⅳ.①J632.32

中国国家版本馆CIP数据核字（2023）第246370号

GUZHENG BIAOYAN YISHU RUMEN

出 版 人：王天琪
策划编辑：赵　冉
责任编辑：赵　冉
封面设计：周美玲
责任校对：赵琳倩
责任技编：靳晓虹
出版发行：中山大学出版社
电　　话：编辑部 020-84110283，84113349，84111997，84110779
　　　　　发行部 020-84111998，84111981，84111160
地　　址：广州市新港西路135号
邮　　编：510275　　　　　传　真：020-84036565
网　　址：http://www.zsup.com.cn　　E-mail：zdcbs@mail.sysu.edu.cn
印 刷 者：广州一龙印刷有限公司
规　　格：787mm×1092mm　1/16　13.75印张　338千字
版次印次：2023年12月第1版　　2023年12月第1次印刷
定　　价：70.00元

中山大学艺术学院美育通识系列教材编委会

主　任：金婷婷　张　哲

委　员：杨小彦　张海庆　孔庆夫　原　嫄　李思远

目　录
CONTENTS

第一单元

古筝基础知识

第一课 古筝的背景知识

一、古筝的历史

筝是我国最古老的弹拨乐器之一，早在公元前4世纪的春秋战国时代，就已广泛流传于各地，其中秦、齐、赵等国（现陕西、甘肃一带）最为流行。到了隋唐时期更是出现了许多描述古筝艺术的诗篇，其中从"奔车看牡丹，走马听秦筝""平生无所愿，愿作乐中筝"这些具有代表性的诗句中能够看出筝在当时的盛行。

筝因发出"铮、铮"的音响而得名。又因具有古老的历史渊源，故人们又在其名称前冠"古"字，称之为"古筝"。

二、古筝的形制演变

筝最早为五弦，在战国时期，其形制与筑相似，琴身由竹子制成。随着历史的推移，在秦汉时期发展为十二弦。到隋唐时期仍然使用的是十二弦筝和十三弦筝，其中十二弦筝主要用于演奏清商乐，十三弦筝主要用于演奏燕乐，并流行于民间。明代琴弦增至十四、十五弦，到清朝又出现了十六弦筝。新中国成立后，筝的形制有了更大的改变，不仅发展为二十一弦筝、二十五弦筝，且将原来的丝弦改为钢丝弦及尼龙线，使筝的音域更加宽广，音色更加丰富。

三、古筝的流派

在漫长的历史发展过程中，筝与当地的戏曲、说唱和民间音乐相融汇并与各地的器乐相融合，形成了九大各具浓郁地方风格的流派，呈现出百花齐放的兴盛局面。

（一）真秦之声：陕西筝

陕西秦筝的历史可以追溯到公元前一百多年前，当时筝乐在宫廷和民间广泛流行。在东汉时期，筝乐经过模仿瑟的形制进行改进，扩大了音域范围，增添了表现力。陕西筝派是在演奏民间音乐过程中逐渐演化而来的，许多筝曲都源自陕西地方戏曲和说唱音乐的旋律唱腔，这些地方戏曲的唱腔是陕西筝曲发展风格和情感的核心。多年来，陕西筝曲的专业演奏者秉承"秦筝归秦"的原则，进行深入的田野调查，并受到陕西戏曲如秦腔、碗碗腔等唱腔的启发，逐渐整理和改编了许多充满陕西地方特色的古筝曲目，例如《秦桑曲》《姜女泪》《迷糊调》《香山射鼓》等。此外，他们积极参考大型器乐的演奏形式，并有选择地将其融入陕西筝曲中，这些举措积极促进了陕西筝派的发展。

陕西筝曲中，微升fa和微降si在演奏中表现出不稳定的游移性，通常情况下，微升fa会下行

至mi，微降si则下行至la。陕西筝曲的演奏必然包括左手拇指按弦技法，而旋律的一个显著特点是上行跳进和下行级进的交替进行。上行跳进使情感显得高涨而多变，下行级进则使情感变得深沉和悲怨。这种跳进与级进的组合使陕西筝曲既优美动听又富有激情，彰显了陕西独特的地方特色。

（二）中州古调：河南筝

河南筝音乐具备极强的表现力，融合了叙事、写实和抒情元素，在我国筝乐领域具有重要影响。它的发展紧密关联于河南大调曲子以及后来的河南曲剧，尤其是一些大调曲子，基本囊括了河南筝曲的核心特点。和山东筝派一样，河南筝派属于北方筝派，其音乐风格高亢豪放，与河南人的性格和语言相契合，同时深受戏曲音乐和民间说唱音乐的影响。代表性作品包括《苏武思乡》《河南八板》《打雁》以及由戏曲《二度梅》改编而成的筝曲《陈杏元落院》《陈杏元和番》等。

河南筝的典型特征音"清角"近似于"变徵"的音高，而"变宫"则需要迅速上滑至宫音，同时伴有颤音。曲调非常富有歌唱性，流畅、活泼之中还显现出抑扬顿挫、雄壮豪迈的韵味。在旋律发展中，左手的慢滑和急颤经常与右手的游摇相协调，这两种技法相互配合，创造出连绵起伏、悠远绵长的乐句。需要注意的是，在演奏中要突出滑音时音色的厚重感，这与南方筝派所注重的婉转优美迥然不同。指法中最有特色的是左手的滑按、小颤、滑颤和大颤等技巧。

（三）齐鲁大板：山东筝

山东筝曲，又被称为"齐鲁大板"，因其内在的音乐气质刚劲有力以及演奏风格的古朴典雅而在全国享有盛誉。山东筝派的代表曲目包括《四段锦》《汉宫秋月》和《高山流水》等。

山东筝派的左手传统技法被描述为"虚点实按，揉拈撮空"，实际上是一种变体技巧，包括滑音、揉弦和颤音。滑音在山东筝派中被广泛使用，尤其是上滑音，而演奏滑音时的速度相对较快。这个演奏特色与山东琴书以及山东方言的特点密切相关，也与山东筝派的传统曲目多表现出欢快的情感有关。揉弦的深浅和速度变化多种多样，展现出丰富的音乐韵味。值得一提的是，在山东筝派演奏fa音时，听觉效果通常为sol-fa-sol，而在演奏si音时，听觉效果常常为si-la-si。左手的作韵技法注重处理余音，强调滑按音的微妙变化，这赋予了一些山东筝曲古朴典雅的风格。

（四）韩江丝竹：潮州筝

潮州筝派具有独特的音乐风格和体系，同时与中原音乐有着紧密联系，呈现出古代秦文化的特征。在潮州，筝被称为"情（秦）筝"，读音与陕西西部方言的"秦（qing）"字相同。筝在潮州主要用于"细乐"的演奏，这与西安鼓乐中的"细乐"相似。

潮州筝的一个显著特点是采用多种调式，如"重六调""轻六调""活五调""轻三重六调"等。这些调式通过左手按音的变化，产生不同的音阶和调式组合，而且音律也不同于其他地方的民间音乐。一般来说，在潮州筝中，"重六调"呈现深情和庄重，"轻六调"传达明快

愉悦的情感，"活五调"带有悲壮的情感，而"轻三重六调"则显得轻松活泼。潮州筝曲的音程跳跃相对较平和，按滑和颤音的变化细腻微妙，主要用来润饰音乐，独具特色。

在左手的按音中，潮州筝常使用"八度同按"的演奏技巧。此外，潮州筝的左手按音滑按颤主要用于修饰右手拇指弹奏的音，这称为"弹按尾随"。在右手演奏方面，潮州筝常使用拇指和食指相互交替弹奏音弦和频繁使用"加花"的奏法。由于右手弹弦后，左手通常以"吟、揉、按、滑"来润饰音乐，加上频繁使用"加花"的技巧，形成了潮州筝流畅、华丽、迷人的音乐风格。

潮州筝的另一个特点是它不区分合奏和独奏，任何曲子都可以以合奏或单独演奏的形式呈现，单独演奏时常进行"加花"处理，包括板前加花和板后加花。

潮州气候四季如春，音乐情调与人们的生活节奏和谐一致。它既有江南丝竹的秀丽，又有海滨地区独有的温柔气息。细腻是潮州各种艺术形式的共同特征，如潮州的木雕以其精细的刀工而著名，潮州的刺绣也以精湛而闻名。潮州筝派的细腻特色反映了潮汕人民的生活和性格，体现在音乐中。

（五）汉皋古韵：客家筝

客家筝流派与河南筝和山东筝相邻，但形成背景不同。客家筝源自广东大埔地区，其形成是因为宋朝后期中原地区的人口南迁，将古筝艺术带到广东大埔。如今，客家筝在广东大埔、赣南、闽西南、台湾以及世界各地的华人社区广泛流行。古筝艺术来到广东大埔后，逐渐与当地文化、语言、习俗等融合，形成了独特的风格，既保留了中原古乐的庄重和肃穆，又富有浓厚的地方特色。客家筝使用全钢丝制弦，这与其他流派的钢丝外缠尼龙制弦不同，客家筝产生清越的音色、悠长的余音和独特的韵味。

客家筝曲目众多，也称为"汉乐筝曲"，是从客家音乐的清乐中分离出来的。它分为"大调"和"串调"，其中"大调"强调稳重，曲式结构严谨，作品规范为六十八板，如《崖山哀》《出水莲》等；而"串调"更富有活泼性，作品长短不一，结构富于变化，如《蕉窗夜雨》《西厢词》等。客家筝的板式与潮州筝相似，但没有拷拍，而慢板和中板经常反复演奏，赋予了客家筝曲更多的变化。

（六）武林逸韵：浙江筝

浙江筝派，又称为"武林逸韵"，它起源于浙江的杭州地区，但真正繁盛的地方却在上海。在中国的古筝流派中，浙江筝派也拥有广泛的影响力。它的历史可以追溯到明代，当时筝乐在"弦索十三套曲"和"江南丝竹"中得到广泛应用，尤其在曾经盛行的杭州滩簧说唱音乐中大量使用筝做伴奏。浙江筝派的代表曲目包括《将军令》《月儿高》《高山流水》《四合如意》《云庆》《三十三板》《灯月交辉》等。

在技法方面，浙江筝派传承了传统技法，同时也进行了创新和突破。筝演奏家在开放思维和扩展视野的基础上，积极吸收和融合了扬琴、琵琶，甚至一些西方乐器的演奏技巧，为浙江筝派的演奏风格注入新的元素，给人带来耳目一新的感受。浙江筝派强调右手技巧，较少侧重左手的"以韵补声"，传统筝曲通常避免双手繁杂的演奏方式，因此形成了含蓄、淡雅、秀美、清丽的音乐风格。不过，浙江筝派也拥有独特的左手作韵技法，其中包括"快速点滑"。

这指的是左手在"吟、揉、按、滑、颤"时需要迅速而干净地执行，不拖泥带水，以使"作韵之音"短促升高并快速还原至原音高。这为浙江筝曲的演奏风格赋予了清新秀丽、含蓄淡雅、和谐平静的特点。

（七）闽南地区：福建筝

闽南筝派源自闽南地区的古乐传统，具有古朴、淡雅、端庄和凝重的音乐特色。自明末清初以来，古乐演奏在该地区极为盛行，拥有丰富的曲目和杰出的演奏家，形成了独具特色的闽南筝派。已故古筝教育家曹正先生曾形容福建筝为"古老、朴素、清奇、淡雅"，并将其比喻为雅俗共赏的珍贵之物，如同福建的水仙花一样。

闽南筝虽然与邻近的潮州筝和客家筝有紧密的联系，共同属于南派筝的传统，但它有独特的特色，形成了自己的风格。这种风格保留了"中原古韵"的特点，同时受当地语言文化和其他音乐形式的影响，表现出温文典雅、端庄凝重、古朴淡雅的音乐特性。闽南筝的节奏平稳，一般以缓慢的引板开始，然后以快板的单推结束。以单曲演奏为主，曲目通常短小而精致，但也可以联奏，如将多首曲目组成套曲演奏。

在演奏技巧方面，闽南筝采用相对简单的方法。右手通常使用拇指、中指、食指三个手指演奏，包括跑马法、连珠法、连勾法、撮弦法等。左手则使用"吟、滑、按、颤、截音"等作韵技巧。点滑音是闽南筝的独特特色，左手滑音中带有点，这种方式常结合点音和下滑音，如蜻蜓点水，与当地的语言韵律习惯密切相关。撮弦法也是具有特色的技巧，将大撮两音分解为快速弹奏的两个八度音，用作倚音的装饰或改变大撮音的连续性，听之如寒鸦啄雪。

（八）内蒙古草原：蒙古筝

蒙古筝，又被称为"雅托噶"（蒙语为Yatoke），广泛流行于内蒙古自治区以及辽宁、吉林、云南丽江等纳西族居住地等地区。文献如《六史·礼乐志》中有记载："宴乐之器，筝，如瑟，两头微垂，有柱，十三弦。"南宋孟琪的《蒙达备录》也载："国王出师，亦以女乐随行，多以十四弦筝弹。"这表明早在古代，内蒙古地区的民间和军队中已经存在十三弦筝和十四弦筝。

蒙古筝有独特的弦索排列方式，虽然也属于五声音阶的范畴，但筝码由长短不同的两行组成，形成了蒙古筝的四种不同调式：查干调、哈格斯调、黑勒调、递格力木调。在演奏时，蒙古筝的方式与其他流派有所不同。演奏者会盘腿坐在地上，将筝体平放在腿前，或者将琴首端放在右腿的右上部，琴尾则触地，用这种方式弹奏筝。此外，蒙古筝演奏者使用与其他流派不同的指甲，不采用玳瑁指甲，而是使用骨制指甲拨子来演奏。在弹奏筝时的指法大致与汉族其他流派相似，但还增加了拇指和食指同时向相同方向托、挑的技巧，用以演奏八度和五度的和音，以表达力度变化和情感变化，突显蒙古筝的独特风格特点。

（九）朝鲜地区：伽耶琴

伽耶琴（朝鲜筝）是朝鲜族历史悠久的一种乐器，在我国主要流行于延边地区。伽耶琴改制自中原古筝，尽管在形制上略有不同，但在其他结构和演奏手法方面与汉族其他流派的筝乐相似。伽耶琴主要用于演奏《散调》（这既是一种器乐独奏形式，同时也是乐曲的名称），

《散调》以说唱音调为基础，通常伴随着长鼓的节奏。这种音乐风格严格遵循逐渐紧张升高，在曲末达到高潮的规律，而其演奏速度也呈现出逐渐加快的特点。

四、古筝的构造及各部位名称与功能

筝体呈长条形，面板弧形，底板平直并开有两个音孔与穿弦孔，面板与底板均用发音振动性能良好的桐木制作，边框使用硬制木料，整个筝体是一个共鸣箱。筝的头部有一个可打开的小木盒，打开木盒可以看到有一排用来调音用的弦轴。在筝头的底部镶有筝脚（底足），筝架就放在这个位置。筝体的头与尾各设有前岳山（前梁）、后岳山（后梁），前岳山与后岳山之间的面板上立有筝码，以支撑琴弦。筝码位置错落有序，排列如一字大雁飞行，因此，筝码又有"雁柱"之称。（图1-1）

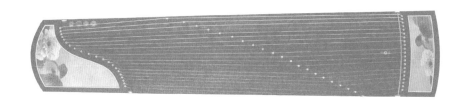

图1-1　古筝的筝体

一副琴架中，我们将较高较宽的那一支放到前岳山的下方，较低较窄的那一支放到后岳山的下方。利用筝足的凹处卡住筝架。（图1-2）

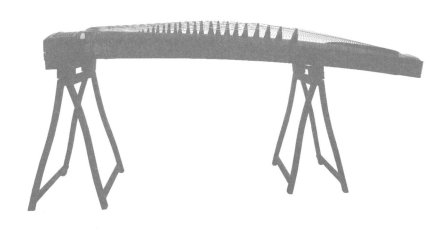

图1-2　筝体及琴架

筝码的安装与摆放：

（1）古筝有21根琴弦，相对应着有21个筝码。一个筝码上架起一根琴弦。

（2）筝码由矮到高分别是1号筝码到21号筝码。

（3）最细的琴弦（也是最靠近身体的一根琴弦）为1号琴弦，以此类推，最粗的琴弦为21号琴弦。

（4）1号筝码架起1号琴弦，以此类推至21号筝码架起21号琴弦。

（5）琴弦放到筝码顶端白色象牙的凹槽处。

筝码的摆放位置与古筝的音色息息相关，所以安装筝码时一定要注意，要按照以下最佳尺寸<u>安装古筝的筝码</u>*：

（1）1号筝码的码顶端距离前岳山15厘米；

（2）21号筝码的码顶端距离后岳山37厘米；

（3）3号筝码的码顶端距离前岳山21厘米；

（4）8号筝码的码顶端距离前岳山33厘米；

（5）13号筝码的码顶端距离前岳山49厘米；

（6）18号筝码的码顶端距离后岳山52厘米。

定好这几个筝码的位置后，其他筝码依次排列。筝码在高音区排得略密集，随着音域降低逐渐展开。

小提示

（1）建议初学者在购买古筝时，将音色作为首要考虑条件，不要过于注重外表的装饰性。

（2）习筝准备：两副义甲（假指甲）、胶布。

* 亲爱的读者，本教材为MPR出版物（复合形态出版物），带有视频教学内容。凡带有链码图标"＝"的地方，均可通过"泛媒关联"App的"扫一扫"功能扫描链码，获得对应的多媒体内容。您可以通过扫描扉页的二维码，下载"泛媒关联"App。

第二课　古筝的基本演奏姿势、佩戴义甲与基本手型

一、基本演奏姿势

古筝的基本演奏姿势可参见图1-3。

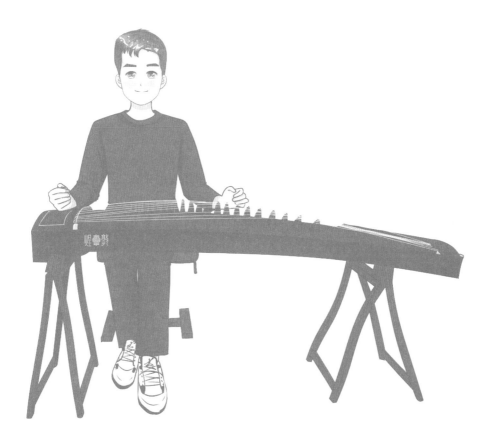

图1-3　古筝的基本演奏姿势

要注意以下6点：

（1）合适的坐椅高度应当为演奏者呈坐姿时，腰部与筝面平齐。

（2）演奏时应坐在座椅的前半区域，即椅子的1/3至1/2为宜。保持重心微向前倾，双脚自然压落在地面上。若年纪小的同学在呈坐姿时脚接触不到地面，可放一个小凳子踩在脚下。

（3）呈坐姿时，身体右侧与前岳山成一条直线。

（4）演奏时双肩放松放平，双臂自然下垂，肘关节自然撑开。

（5）身体距离琴身应保持一到两拳的距离，不要驼背，身体要坐正。

（6）演奏时双腿自然并拢，双脚可一前一后摆放，如遇到琴架不稳时可将右脚踩在琴架上保持稳定。

二、佩戴义甲

（一）古筝义甲介绍

弹奏古筝时双手共佩戴八个义甲（假指甲），左右手各四个。分别为：拇指、食指、中指、无名指。因乐曲音色的需要，小指是不用佩戴义甲的，多用肉指拨弦弹奏。

古筝的义甲的制作材料有赛璐珞、化学板、牛角片、塑料等。义甲的形状可分为单面弧、双面弧、凹槽三种。双面弧不分左右手。单面弧或凹槽则需要注意，要将有弧度的一面用来接触琴弦弹奏，将平面及凹槽的一面贴紧指肚。

义甲的大小与厚薄非常重要，过大会造成弹奏时手指的弯曲度不够，指尖拨弦不灵活，弹不快；过小会造成自己的真指甲触弦，从而使音色不够坚实；过厚则会使音质发闷、不通透；过薄则会使音量小、音质尖薄。合适的义甲大小通常与自己手指的第一关节（小关节）长度相近。厚薄为2～3毫米。

（二）义甲佩戴方法

佩戴前需准备好八段胶布，每段胶布的长度大约能够缠绕手指三圈即可。常用的胶布有两种：一种为医用白色胶布（药店有售），另一种为肉色或彩色古筝专用演奏胶布（琴行有售）。

一副义甲（四个）中，有弯度的那个是拇指义甲，剩余三个为其他手指的。

粘贴方法可扫描链码观看视频。

注意：将胶布缠在离义甲底部2～3毫米的地方。（图1-4）

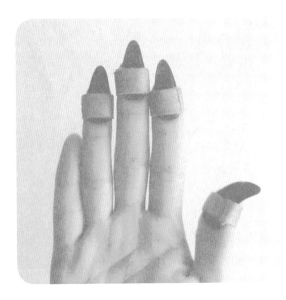

图1-4　佩戴完毕后的义甲

佩戴义甲时，食指、中指、无名指的义甲尖与手指尖方向是一致的，只有拇指义甲尖与拇

指尖的方向不一致。正确佩戴方法为：右手拇指的义甲尖应朝右手拇指的左下45度方向；左手拇指的义甲尖应朝左手拇指的右下45度方向。（图1-5）

缠胶布时，胶布大约盖住真指甲的一半，一圈盖住一圈，大约缠三圈即可。胶布最好截止在指背的位置，因为与两侧相比，指背相对不易开胶。

粘贴方法可扫码观看视频。

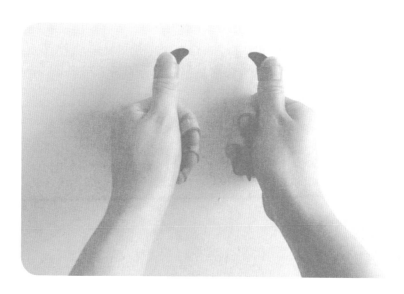

图1-5 拇指的义甲佩戴

注意：义甲应戴在第一关节（小关节）内，戴好后要试试是否妨碍小关节的弯曲活动。如不舒服，需要将义甲再往指尖方向调整。

三、基本手型

（一）手的部位名称

古筝的学习和演奏中常使用的几个关节名称，及其对应的手指部位可参见图1-6。

（二）基本弹奏姿势

古筝的基础演奏方式有夹弹与提弹之分。在本系列教程中，将首先介绍提弹法，在随后的课程中再逐步加入夹弹法。

提弹法的演奏要领：

（1）使用提弹法演奏时，手型呈半握拳状。同学们可先将双手拇指放在外握拳，然后用掌根关节（大关节）及中关节慢慢将手指打开呈半握拳状。此时手心像是握了一个软的圆球一样。各手指自然弯曲，每个关节都是凸起的。

（2）在半握拳的状态下，手掌撑开，手指小关节略微向掌心弯曲收起。

（3）食指、中指、无名指的指尖指向下方，拇指指尖指向食指指尖。此时虎口呈"C"的形状（左手为"正C"，右手为"反C"）。（图1-7）

11

小关节 ━━━

中关节 ═══

大关节 ≡≡≡

图1-6　手指的关节

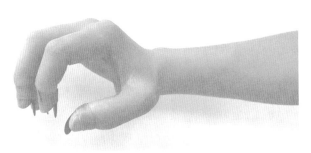

图1-7　手型图

小提示

想要弹奏出动听的音色，乐器的保养也是很重要的。

如何保养古筝？要注意以下3点：

（1）注意防潮、防湿、防晒。可定期用软毛刷或干软布等清理擦拭琴体，切不可用水淋洗。

（2）演奏前后应用干布擦拭琴弦，保持琴弦清洁，以免琴弦生锈。

（3）不用时最好用琴罩把筝罩上，以减少灰尘、光线过强或潮湿空气等对乐器的侵蚀。

第三课　古筝的调音与常用调式定弦

一、古筝的常用调式定弦法

古筝的几种常用调式定弦法见表1-1。

表1-1　常用调式定弦法

调式	定弦及弦序																				
	二十一	二十	十九	十八	十七	十六	十五	十四	十三	十二	十一	十	九	八	七	六	五	四	三	二	一
1=D	1	2	3	5	6	1	2	3	5	6	1	2	3	5	6	1	2	3	5	6	1
1=G	5	6	1	2	3	5	6	1	2	3	5	6	1	2	3	5	6	1	2	3	5
1=C	2	3	5	6	1	2	3	5	6	1	2	3	5	6	1	2	3	5	6	1	2
1=F	6	1	2	3	5	6	1	2	3	5	6	1	2	3	5	6	1	2	3	5	6
1=E	6	1	2	3	5	6	1	2	3	5	6	1	2	3	5	6	1	2	3	5	6
1=A	3	5	6	1	2	3	5	6	1	2	3	5	6	1	2	3	5	6	1	2	3
1=♭B	3	5	6	1	2	3	5	6	1	2	3	5	6	1	2	3	5	6	1	2	3

注：最粗的琴弦为第二十一弦，最细的琴弦为第一弦。

二、古筝的调音

初学者可以通过下载古筝调音器软件或者购买古筝调音器辅助调音。在一般的调音器软件中，当调音器的绿灯亮起，指针在正中间，表示音是准的。（图1-8）红灯亮时，如指针偏左，表示音偏低，如指针偏右，则表示音偏高。

调音时，如果音准相差较大，要用琴扳手拧动琴弦轴来调弦。拧紧琴弦轴是使音升高，拧松是使音降低。如果音准相差较小，可移动筝码微调。如要将音升高，则将筝码向右（前岳山）移动，如要将音降低，则向左（后岳山）移动。

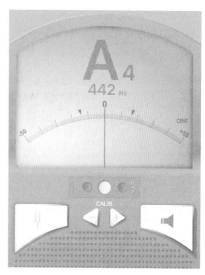

图1-8　调音器软件示例

小练习

一、D调定弦

（1）参照表1-1，使用调音器，将古筝调至D调弦序。

（2）用任何手指从第一弦（最高音）开始，依次向低音弹奏。然后再从第二十一弦（最低音）开始，依次向高音弹奏。熟悉D调的音高。

（3）记住D调五声音阶中1、2、3、5、6（do、re、mi、sol、la）每个音的位置。其中，所有的5音（sol）都是彩色的弦。

二、G调定弦

（1）G调是在D调的基础上，将所有D调的mi音，即第四、九、十四、十九这4根弦升高半音，可使用调音器，将音高由D调定弦时的#F升高为G，即为G调弦序。

（2）用任何手指从第一弦（最高音）开始，依次向低音弹奏。然后再从第二十一弦（最低音）开始，依次向高音弹奏。熟悉G调的音高。

三、基本弹奏的触弦点与音色

古筝的音色丰富多样，弹奏出的音色与触弦点息息相关。我们要先对触弦点有基本的了解，才能在演奏乐曲时合理地、有层次地对音色进行细致的控制。学习初期弹奏触弦点可大致用内（左）、外（右）来分辨。顺着筝码的走向，向内向外的位置也随着灵活移动。通常向低音区弹奏时，触弦点向内移动，向高音区弹奏时，触弦点向外移动。

当乐曲需要明净、略亮薄的音色时，我们可在"外"（距离前岳山3厘米）处弹奏。如需要圆润、柔和、略坚厚的音色时，我们可在"内"（距离前岳山5厘米）处弹奏。如需空旷、缥缈、悠远的音色时，可以在筝码与弦的中间段弹奏。

触弦点深浅同样对音色有着重要的影响。基本的触弦点是义甲尖端至胶布的1/3至1/2处，这样弹奏出的音色饱满、坚实，有颗粒性。如弹奏低音区需要厚重、有共鸣的音色时，则需义甲触弦点略深，使义甲与琴弦的接触面积增加，更好用力。

除此之外，触弦发力的快慢、力度大小也是发出不同音色的关键。这需要同学们根据乐曲的特点，合理安排运用，加强练习，灵活、恰当地使用。

第四课　古筝的曲谱

一、记谱

　　音符：用来记录音的长短的符号叫作"音符"。

　　时值：音符持续的时间。

　　拍号：是用分数的形式来标画的，每一个乐谱前面都有拍号。分母表示拍子的时值也就是说用几分音符来当1拍，分子表示每一小节里有几拍。比如2/4拍就是以四分音符为1拍，每小节有2拍；3/4就是以四分音符为1拍，每小节有3拍。读法是先读分母，再读分子，比如2/4叫"四二拍"，3/4叫"四三拍"，6/8叫"八六拍"。

　　小节：在乐曲中，从一个强拍到下一个强拍之间的部分就是一个小节。每两个小节之间用竖直的线将小节彼此分开，这条竖线就叫作"小节线"。小节线的作用就是作为强拍的标记写在强拍的前面。也就是说，凡是在小节线的后面就一定是强拍。小节线一般是实线，在某些情况下也可以是虚线（如用于散拍子、混合拍子时）。一细一粗的两条竖线叫作"终止线"，表示乐曲的结束。

　　简谱：简谱中用1、2、3、4、5、6、7来表示音符，分别对应do、re、mi、fa、sol、la、si的唱名。（图1-9）简谱表示高音的方法是在音符上方画上圆点，表示低音的方法是在音符下方画上圆点。小圆点只改变音的高低音区，其唱名是不变的。在简谱音符上方标记有一个小黑点的叫作"高音组音符"，上方标记两个小黑点的叫作"倍高音组音符"；在简谱音符下方标记有一个小黑的叫作"低音组音符"，标记有两个小黑点的叫作"倍低音组音符"。（图1-10）

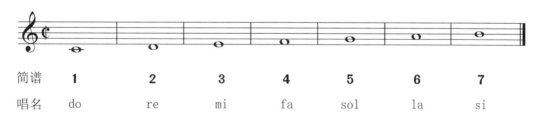

简谱	**1**	**2**	**3**	**4**	**5**	**6**	**7**
唱名	do	re	mi	fa	sol	la	si

图1-9　五线谱、简谱唱名的对照

图1-10　倍低音组至倍高音组的组成

二、节奏

节拍：乐曲中表示固定单位时值和强弱规律的组织形式。又称"拍子"。

附点：记载音符右边的小圆点，一个圆点表示增长原有音符的1/2拍。

基本节奏型及其俗称与打拍子的手势见表1-2。

表1-2 基本节奏型及其俗称与打拍手势

节拍	节奏型	俗称	手势
一拍	X X	二八 二平均	
	或 X · X X X ·	小附点	
	X X X X	四十六	
	X X X	前八后十六 前松后紧	
	X X X	前十六后八 前紧后松	
	X X X	小切分	
	3 X X X	三连音	
两拍	或 X · X X · X X	大附点	
	或 X X · X X X ·		
	X X X 或 X X X X 或 X X X X 或 X X X X X	大切分	

小练习

以下两首练习曲要求边视唱边用双手打着基本拍子。

一、法国民歌《小星星》

小 星 星

1 = D $\frac{4}{4}$ 法国民歌

二、节奏练习

第五课　古筝的指法记号

一、指法记号

　　古筝的指法记号，是古筝乐谱记谱时的特殊符号。最早见于清朝蒙古族文人明谊（荣斋）所编的《弦索备考》，分左右手10多种技法，符号多仿照古琴减字符号，开创了筝乐谱之先河。

　　指法记号在古筝演奏技法中发挥了重要作用。古筝技法的使用，使古筝乐谱与其他乐器乐谱得以区分，让古筝演奏从众多乐器中独立出来，获得发展机会。古筝乐谱的出现，也给弹筝人提供了识谱演奏的便利，让越来越多的人可根据乐曲学习、练习古筝。随着古筝艺术的不断发展，乐曲的不断增加，指法记号也在不断得到完善。1958年，北京音乐出版社出版了曹正先生所著的《古筝弹奏法》一书，该书较全面系统地列出了左右手20多种技法符号。

　　筝指法演奏符号的统一、完善影响着筝曲的创新，筝演奏方式的完善使演奏者本身的技术、技巧、技艺以及基础功力在训练中有章可循、有法可依。筝指法演奏符号的统一为筝艺术的发展、乐曲的创新拓宽了道路，为筝的文化艺术教育、各院校筝专业学科的发展起到了推动作用。

　　常用的指法记号见表1-3。

表1-3　古筝的指法记号及其含义

指法记号	含义	指法记号	含义	指法记号	含义
⟍	抹	⌡	上滑音	∽	回滑音
⌒	勾	⌊	下滑音	〰	琶音
⌐	托	⌐	双托		
∧	打	⌐	双劈	＊	花指
⌐	小撮	⌐	八度双托	↗↘	刮奏
⌐	大撮	⟍⟍	双抹	▼	点音
⌊⎯	连托	⌒⌒	双勾	⤳	扫弦
⟍⎯	连抹	⌄⌄	揉弦	○	泛音
⌐	劈	〰〰	颤音	⫽	摇指
				⫽	扫摇

二、音乐符号

音乐符号是在乐谱里常用的记号，包括音高、时值、音量、表情记号以及演奏技巧的提示，用以表达声音的不同特性。常用的音乐符号见表1-4。

表1-4 常用音乐符号及其含义

音乐符号	含义
p	弱
mp	中弱
pp	很弱
f	强
mf	中强
ff	很强
∨	气口、断句
＜	由弱渐强
＞	由强渐弱
⌒	延长符号
>	重音记号
rit.	渐慢
外	在靠近前岳山的位置演奏
内	在琴弦中部演奏

第二单元 古筝演奏技法

第一课 抹

指法符号：丶。

抹指，是食指自然弯曲，向身体方向弹奏。

一、指法要领

（1）保持半握拳的手型，手腕放平，肘关节自然撑开，大臂内侧与身体右侧保持一拳的距离。

（2）弹奏时，小关节、中关节、大关节都要微微凸起，切记不要凹进去。

（3）食指的触弦位置距离前岳山3厘米左右。用义甲的指尖触弦，切记不要让琴弦触到胶布。

（4）弹奏时运用食指义甲正面触弦，且略微向左倾斜，使琴弦与义甲有一个大约30度的夹角。切记不要使义甲与琴弦呈平行状。也不要用侧边触弦，以免产生杂音。

（5）食指弹奏时，其余手指仍保持半握拳状。

（6）在练习右手时，左手可放在筝码左侧的相应琴弦上保持半握拳手型。

二、指法练习

练习提示：

右手练习后，可换左手练习演奏，演奏要领与右手一致，注意左手演奏区域在琴弦中间偏右大约三指处。

抹指练习

$1 = D \quad \frac{2}{4}$

丶

| 1 | — | 2 | — | 3 | — | 5 | — | 6 | — | i | — |

| i | — | 6 | — | 5 | — | 3 | — | 2 | — | 1 | — |

三、小乐曲

演奏要点：

（1）演奏时注意义甲触弦不宜过深，保持3～5毫米的深度。

（2）换弦弹奏时，应整个手型移动，不要仅仅移动手指。小臂与手背不要上下跳动，应保持平稳。

（3）手腕保持放松，不要僵硬。

（4）演奏过程中，注意保持正确的坐姿，不要驼背、低头。

抹指小乐曲
《我和你》节选

<div align="right">

陈其钢、马　文、常石磊　作词
陈其钢　作曲
</div>

1 = D 4/4

```
3   5   1   -  | 2   3   5̇   -  | 1   2   3   5  | 2   -   -   - |
我   和   你         心   连   心        同   住   地   球    村。

3   5   1   -  | 2   3   6̇   -  | 2   5̇   2   3  | 1   -   -   - |
为   梦   想         千   里   行        相   会   在   北    京。

6   -   5   -  | 6   -   1   -  | 3   6̇   3   5  | 2   -   -   - |
来       吧       朋       友        伸   出   你   的    手。

3   5   1   -  | 2   3   6̇   -  | 2   5̇   2   3  | 1   -   -   - ‖
我   和   你         心   连   心        永   远   一   家    人。
```

第二课　双手抹

指法符号：
右 左 右 左
╲ ╲ ╲ ╲ 。

左右手抹指的交替弹奏，也叫作"双手食指点奏"。

双手点奏有很多不同的指法组合方法，但这些组合方式都是以双手食指点奏为基础的，我们首先学习双手食指点奏的弹奏，在随后的课程中，会将其余组合方式的弹奏方法及练习逐步加入。

一、指法要领

（1）双手保持半握拳的手型，手腕放平，时关节自然撑开且一定要放松，以便换弦时前后进退移动自如。

（2）弹奏时，小关节、中关节、大关节都要微微凸起，切记不要凹进去。

（3）弹奏双手抹时，通常先右手后左手。为了保证音色的统一，左右手的距离不要太远，保持大约一个拳头的距离。

（4）双手食指弹奏时，注意指尖有力，指尖要快速向手心内收缩，音点要有颗粒性，尽量避免杂音。其余手指仍保持半握拳状。

（5）注意左右手的音量要平衡。在一只手弹奏的同时，另一只手积极做好准备，以保证乐曲的连贯性。

二、指法练习

练习提示：

注意节奏的正确把握，"四十六"节奏型较半拍节奏的演奏速度快一倍。

双手抹练习

三、小乐曲

演奏要点：

（1）在刚开始练习双手食指点奏时，注意放慢速度，不宜过快。在同一个音上点奏时，右手弹奏后，左手不要提前放在琴弦上，以免产生杂音。

（2）弹奏时动作不宜过大，切记弹奏时小臂不要上下跳动，这样会影响弹奏的速度，演奏时指尖力度饱满，触弦不宜过深，动作精准，使弹奏出的音色清晰、坚实。

（3）保持双手手腕的松弛，手腕不要抬得过高或压得过低，与手臂保持平稳状态即可。

<div align="center">

双手抹小乐曲
《洞庭新歌》节选

</div>

1 = D 2/4

| 5050 | 2020 | 5050 | 5060 | 5050 | 2̇020 | 2̇020 | 2̇020 |
| 0505 | 0202 | 0505 | 0506 | 0505 | 02̇02̇ | 02̇02̇ | 02̇02̇ |

| 5050 | 2̇020 | 3̇030 | 3̇020 | 1̇010 | 2̇010 | 6060 | 6060 |
| 0505 | 02̇02̇ | 03̇03̇ | 03̇02̇ | 01̇01̇ | 02̇01̇ | 0606 | 0606 |

| 1̇060 | 601̇0 | 2̇020 | 5050 | 3̇030 | 2̇030 | 1̇010 | 1̇010 |
| 01̇06 | 0601̇ | 02̇02̇ | 0505̇ | 03̇03 | 02̇03̇ | 01̇01̇ | 01̇01̇ |

| 2̇020 | 2̇020 | 2̇020 | 6060 | 5050 | 2020 | 5050 | 5050 |
| 02̇02̇ | 02̇02̇ | 02̇02̇ | 0606 | 0505 | 0202 | 0505 | 0505 |

第三课　勾

指法符号：⌒。

勾指，是中指自然弯曲，向身体方向弹奏。

一、指法要领

（1）保持半握拳的手型，手腕放平，手臂自然打开与身体保持一拳的距离。

（2）弹奏时，小关节、中关节、大关节都要微微凸起，切记不要凹进去。

（3）中指的触弦位置距离前岳山3厘米左右。用义甲尖触弦，切记不要让琴弦触到胶布。

（4）弹奏时运用中指义甲正面触弦，且略微向左倾斜，使琴弦与义甲有一个大约30度的夹角。切记不要使义甲与琴弦呈平行状。也不要用侧边触弦，以免产生杂音。

（5）中指弹奏时与琴弦基本保持垂直，手背与琴弦面平行，其余手指仍保持半握拳状。

（6）在练习右手时，左手可放在筝码左侧的相应琴弦上保持半握拳手型。

二、指法练习

练习提示：

右手练习后，可换左手练习演奏，演奏要领与右手一致，注意左手演奏区域在琴弦中间偏右大约三指处。

<center>勾指练习</center>

1 = D $\frac{2}{4}$

⌒
1 1 1 | 2 2 2 | 3 3 3 | 5 5 5 | 6 6 6 | i i i |

i i i | 6 6 6 | 5 5 5 | 3 3 3 | 2 2 2 | 1 1 1 |

1 - ‖

三、小乐曲

演奏要点：

（1）换弦弹奏时，应整个手型移动，不要仅仅移动手指。小臂与手背不要上下跳动，应保持平稳。

（2）弹奏高音区时，触弦位置在距离前岳山3厘米左右的地方，随着音高依次走低，弹奏的位置随着筝码的位置逐渐向左移动。

（3）因古筝的面板有一定的弧度，所以在中指弹奏低音区时，手腕可以略微隆起，以便力度集中在指尖，但切忌手臂不要抬高。

勾指小乐曲
《万疆》节选

<div style="text-align:right">

李　妹 作词
刘颜嘉 作曲
</div>

1 = D 2/4

5	6	1	3 6	5 3	2 1	6 1	5	—
写	苍	天	只 写	一 角	日 与	月 悠	长，	

5	6	1	3 6	5 3	2 1	6 1	2	—
画	大	地	只 画	一 隅	山 与	河 无	恙。	

5	6	1	3 6	5 3	2 1	2 16	6	—
观	万	古	上 下	五 千	年 天	地 共	仰，	

6 5	3	2 3	5	3 2	3 6	1	—
唯 炎	黄	心 坦	荡	一 身	到 四	方。	

第四课　双手食指、中指

指法符号：_{右 左 右 左} ⌒ ﹨ ﹨ ﹨。

一、指法要领

（1）弹奏时，通常先右手后左手。为了保证音色的统一，左右手的距离不要太远，保持大约一个拳头的距离。

（2）右手中指弹奏时，注意拨弦的准确，指尖有力。右手"勾"指与双手指法"抹"指，指尖要快速向手心内收缩，音点要有颗粒性，尽量避免杂音。其余手指仍保持半握拳状。

（3）肩膀和手臂不要僵硬，肘关节要放松，以便换弦时前后进退自如。

（4）注意左右手的音量要平衡。

二、指法练习

练习提示：

"四十六"节奏型较半拍节奏的演奏速度快一倍。因此在弹奏时，应以四个音为一组进行练习。

双手食指、中指练习

三、小乐曲

演奏要点：

（1）因中指比其余手指长，弹奏时义甲容易入弦过深，造成弹奏不流畅。因而需注意，义甲的入弦要适当，不可过于深入。

（2）手指触弦动作不宜过大。指尖的力度要饱满，动作要精准，使弹奏出的音色清晰、坚实、明亮。

<div align="center">

双手食指、中指小乐曲

《战台风》节选

</div>

1 = D 2/4

```
6060 6060 | 1010 2020 | 6060 6060 | 6060 6060 |
  f
0606 0606 | 0101 0202 | 0606 0606 | 0606 0606 |

6060 6060 | 1010 2020 | 3030 3030 | 3030 3030 |
0606 0606 | 0101 0202 | 0303 0303 | 0303 0303 |

3030 2020 | 1010 2020 | 3030 2020 | 3030 5050 | 6060 6060 ‖
0303 0202 | 0101 0202 | 0303 0202 | 0303 0505 | 0606 0606 ‖
```

第五课　托

指法符号：⌐。

托指，是拇指自然弯曲，向身体以外的方向（食指指尖的方向）演奏。

一、指法要领

（1）保持半握拳的手型，手腕放平，手臂自然打开与身体保持一拳的距离。

（2）拇指弹奏时，小关节、中关节、大关节都要微微凸起，切记不要凹进去。

（3）拇指的触弦位置距离前岳山3厘米左右。用义甲尖触弦，切记不要让琴弦触到胶布。

（4）弹奏时运用拇指义甲平面触弦，不要用义甲侧边触弦，以免产生杂音。

（5）拇指弹奏时，其余手指仍保持半握拳状。因拇指的运指方向与其余三个手指不同，所以要特别注意触弦时手型要摆放自然，不要因为拇指需要做平面触弦的弹奏动作而影响整个手型。

（6）在练习右手时，左手可放在筝码左侧的相应琴弦上保持半握拳手型。

二、指法练习

练习提示：

右手练习后，可换左手练习演奏，演奏要领与右手一致，注意左手演奏区域在琴弦中间偏右大约三指处。

托指练习

1 = D 2/4

⌐

i i i | 6 6 | 6 6 5 | 6 6 5 5 | 5 5 3 |

5 5 3 3 | 3 3 2 | 3 3 2 2 | 2 2 1 ‖

三、小乐曲

演奏要点：

（1）换弦弹奏时，应整个手型移动，不要仅仅移动手指。小臂与手背不要上下跳动，应保持平稳。

（2）弹奏高音区时，触弦位置在距离前岳山3厘米左右的地方，随着音高依次走低，弹奏的位置随着筝码的位置逐渐向左移动。

（3）乐曲中有运用大切分的节奏型，可在练习之前打节奏唱谱，或根据歌曲和歌词找到音乐节奏，确保节奏正确后再进行演奏。

（4）乐曲中第3、4小节与第7、8小节音符上面的连线为延音线。当两个音高相同的音符上有连音线时，可理解为延音线，意为把这个音延长到两个音符时值相加的拍子演奏。演奏时只需弹奏第1个音符，第2个音符不用弹，直到把两个音符时值相加的拍数弹够即可。在练习时，可先打拍唱谱，开始唱时可先去掉延音线，待熟练之后，再加上延音线练习。

<div align="center">

托指小乐曲
《声声慢》节选

</div>

<div align="right">

肖开潮 作词
刘　洋 作曲

</div>

1 = D 4/4

```
┌┘
6̇ 6̇  3̇ 2 - | 5̣ 5̣  2 1 - ‖ 6 1 1 6 5̇ 6̇ 2 5 | 5̣ 3 3 - - ‖
寻 寻  觅 觅    冷 冷  清 清    月 落 鸟 啼 月 牙 落 孤   井。

6̇ 6̇ 3̇ 2 - | 5̣ 5̣  2 1 - ‖ 6 1 1 6 5̇ 6̇ 1 2 | 2 1 1 - - ‖
零 零 碎 碎    点 点  滴 滴    梦 里 有 花 梦 里 青 草   地。
```

第六课　双手托

一、指法要领

（1）左手"托"指的要领与右手相同。

（2）双手肘关节要放松，以便换弦时前后进退移动自如。

（3）左手"托"指弹奏时，不要因左边是微微高起的筝码而抬高肩膀与大臂。

（4）双手弹奏时，左右手的距离不要太远，保持大约一个拳头的距离，以保证双手音色的统一。

二、小乐曲

演奏要点：

（1）双手拇指触弦时，大指根关节不要凹陷，所有关节都要微微凸起，使虎口保持一个"C"的形状。

（2）手指触弦动作不宜过大，指尖的力度要饱满，动作要精准，使弹奏出的音色清晰、坚实、明亮。

（3）肩膀放松下沉。刚开始练习"托"时，不要为追求音量刻意加大演奏力度，应当放松手指，掌握手型和方法后，再逐渐加大音量。

（4）乐曲开始采用左右手轮流演奏的形式，右手演奏一句，左手低八度重复演奏一句，目的是使左手更好地向右手学习演奏，使两只手在演奏方法与演奏力度上保持统一。待第17小节开始，左右手同时演奏音乐旋律。

双手托小乐曲
《花非花》节选

白居易 作词
黄　自 作曲

1 = D $\frac{4}{4}$

（乐谱）

第七课 打

指法符号：∧。

打指，是无名指自然弯曲，向身体方向弹奏。

一、指法要领

（1）保持半握拳的手型，手腕放平，肘关节自然撑开，大臂内侧与身体右侧保持一拳的距离。

（2）弹奏时，小关节、中关节、大关节都要微微凸起，切记不要凹进去。

（3）打指的触弦位置，距旁前岳山3厘米左右。用义甲尖触弦，切记不要让胶布触到琴弦。

（4）弹奏时，义甲尖正面触弦，且略微向左倾斜，使琴弦与义甲有一个大约30度的夹角。切记不要使义甲与琴弦呈平行状，也不要用侧边触弦，以免产生杂音。

（5）无名指弹奏时，其余手指仍保持半握拳状。

（6）在练习右手时，左手可放在筝码左侧的相应琴弦上，保持半握拳手型。

二、指法练习

练习提示：

右手练习后，可换左手练习演奏，演奏要领与右手一致，注意左手演奏区域在琴弦中间偏右大约三指处。

练习要点：

（1）换弦弹奏时，应移动整个手型，不要仅仅移动手指。小臂与手背不要上下跳动，应保持平稳。

（2）弹奏高音区时，触弦位置在距离前岳山3厘米左右的地方，随着音高依次走低，弹奏的位置随着筝码的位置逐渐向左移动。

（3）因无名指在平日生活中较少使用，相较其余手指有些不够灵活。所以，要多加练习，可用旁边的小指协助一起用力。但注意不要让手指僵硬。

打指练习

1 = D 2/4

<u>1</u> 1 1 | <u>2</u> 2 2 | <u>3</u> 3 3 | <u>5</u> 5 5 | <u>6</u> 6 6 | <u>i</u> i i ‖

<u>i</u> i i | <u>6</u> 6 6 | <u>5</u> 5 5 | <u>3</u> 3 3 | <u>2</u> 2 2 | <u>1</u> 1 1 ‖

第八课　双手打

一、指法要领

（1）左手打指的要领与右手相同。

（2）双手弹奏时，左右手的距离不要太远，保持大约一个拳头的距离，以保证双手音色的统一。

二、小乐曲

演奏要点：

（1）无名指相较中指和食指，力量要弱一些，要耐心练习，注意保持正确的手型，逐步加大力度练习。切记手臂跟着用力，使手臂上下跳动。

（2）弹奏时，注意左右手音量的平衡，如果左手力度跟不上，可先慢练，单练左手，加强左手的力度运用。手指触弦动作不宜过大，以免影响速度。指尖的力度要饱满，动作要精准，使弹奏出的音色清晰、坚实、明亮。

（3）乐曲开始采用左右手轮流演奏的形式，右手演奏一句，左手低八度重复演奏一句，目的是使左手更好地向右手学习演奏，使两只手在演奏方法与演奏力度上保持统一。待第18小节开始，左右手同时演奏音乐旋律。

<p align="center">双手打指小乐曲</p>
<p align="center">《这世界那么多人》节选</p>

<div align="right">王海涛 作词
彭　飞 作曲</div>

$\overline{1\ 3\ \dot{1}\ \dot{2}}\ \dot{1}\ -\ |\ 0\ \ 0\ \ 0\ \ 0\ |\ 0\ \dot{1}\ 6\ 5\ 3\ 2\ 1\ |\ 0\ \ 0\ \ 0\ \ 0\ |\ \underline{6}\ 1\ 5\ 3\ 2\ 0\ 1\ |$

你一身晴 朗，　　　　　　身旁那么多人　　　　　可世界不声　不

$0\ \ 0\ \ 0\ \ 0\ |\ \underline{1\ 3}\ \underline{1\ 2}\ 1\ -\ |\ 0\ \ 0\ \ 0\ \ 0\ |\ 0\ \underline{1}\ 6\ 5\ 3\ 2\ \dot{1}\ |\ 0\ \ 0\ \ 0\ \ 0\ |$

$0\ \ 0\ \ 0\ \ 0\ |\ 1\ -\ -\ -\ |\ 3\ \underline{5\ \dot{1}}\ \dot{2}\ \dot{3}\ |\ \underline{1\ 3}\ \dot{1}\ 6\ 5\ -\ |\ 6\ 5\ 3\ 2\ 1\ |$

响。

$\underline{6}\ 1\ 5\ 3\ 2\ 0\ 1\ |\ 1\ -\ -\ -\ |\ 3\ \underline{5\ \dot{1}}\ \dot{2}\ \dot{3}\ |\ \underline{1\ 3}\ 1\ 6\ 5\ -\ |\ 6\ 5\ 3\ 2\ 1\ |$

$\underline{6}\ 1\ 5\ 3\ 2\ -\ |\ 3\ \underline{5\ \dot{1}}\ \dot{2}\ \dot{3}\ |\ \underline{1\ 3}\ \dot{1}\ \dot{2}\ \dot{1}\ -\ |\ 0\ \dot{1}\ 6\ 5\ 3\ 2\ 1\ |\ \underline{6}\ 1\ 5\ 3\ 2\ 0\ 1\ |$

$\underline{6}\ 1\ 5\ 3\ 2\ -\ |\ 3\ \underline{5\ \dot{1}}\ 2\ 3\ |\ \underline{1\ 3}\ 1\ 2\ 1\ -\ |\ 0\ \dot{1}\ 6\ 5\ 3\ 2\ 1\ |\ \underline{6}\ 1\ 5\ 3\ 2\ 0\ 1\ |$

$1\ -\ -\ -\ \|$

$1\ -\ -\ -\ \|$

第九课 小勾搭

食指与拇指的交替弹奏，在民间俗称"小勾搭"，这是传统古筝最基本与最重要的弹奏技法之一。

一、指法要领

（1）食指与拇指交替弹奏时，要注意虎口撑开。食指与拇指要分离，不要相互碰到。一般情况下，食指的触弦点略靠右，拇指的触弦点略靠左。

（2）手腕与手臂要保持平稳，不要上下跳动。手腕保持放松，不要僵硬。

二、指法练习

练习提示：

右手练习后，可换左手练习演奏，演奏要领与右手一致，注意左手演奏区域在琴弦中间偏右大约三指处。

小勾搭练习

1 = D 4/4

三、小乐曲

演奏要点：

（1）拇指和食指用力要均匀，避免产生一强一弱。

（2）换弦时，保持正确的手型，手臂与手指共同移位换弦。手背放平，弹奏时保持平稳。

（3）在演奏长音时，手腕与手臂可以根据呼吸做起落，使之放松，余音延长。

小勾搭小乐曲
《北京欢迎你》节选

林 夕 作词
小 柯 作曲

1=D 4/4

3 5 3 2 3 2 3 | 3 2 6 1 3 2· | 2 1 6 1 2 3 5 2 | 3 6 5 6 2 1· |
我 家 大 门 常 打 开 开 放 怀 抱 等 你， 拥 抱 过 去 就 有 默 契， 你 会 爱 上 这 里。

2 1 6 1 2 3 5 2 | 3 6 5 5 3 - | 2 3 2 1 5 6 5 | 6 3 2 2 1 - |
不 管 远 近 都 是 客 人 请 不 用 客 气。 相 约 好 了 在 一 起， 我 们 欢 迎 你。

0 0 3 5 | 1 5 6 0 6 5 3 | 3 5 5 - 3 5 | 6 1 2 1 5 3 2 5 |
北 京 欢 迎 你， 为 你 开 天 辟 地， 流 动 中 的 魅 力 充 满 着 朝

3 - 0 3 5 | 1 5 6 0 1 2 1 | 5 3 5 1 6 0 3 | 2 3 5 5 3 2 1· |
气。 北 京 欢 迎 你， 在 太 阳 下 分 享 呼 吸， 在 黄 土 地 刷 新 成

1 - - - ‖
绩。

第十课　大勾搭

拇指与中指的交替弹奏，在民间俗称"大勾搭"，也是传统古筝最基本的弹奏指法之一。

一、指法要领

（1）保持半握拳状的手型，手腕放平，肘关节自然撑开，肩部下沉，大臂内侧与身体右侧保持一拳的距离。

（2）弹奏时，小关节、中关节、大关节都要微微凸起，切记不要凹进去。

（3）义甲触弦位置距离前岳山3厘米左右。用义甲的指尖触弦，切记不要让琴弦触到胶布。

（4）拇指和中指弹奏时，其余手指仍保持自然弯曲呈半握拳状。

（5）在练习右手时，左手可放在筝码左侧的相应琴弦上保持半握拳手型。

二、指法练习

练习提示：

右手练习后，可换左手练习演奏，演奏要领与右手一致，注意左手演奏区域在琴弦中间偏右大约三指处。

大勾搭练习

1 = D 2/4

（乐谱）

三、小乐曲

演奏要点：

（1）大勾搭是右手最长的手指与最短的手指的配合，弹奏时应注意两指的触弦点不要一高一低。弹奏出的音量要平衡，不要一重一轻。

（2）勾与托的配合弹奏通常是八度位置音，在练习中要感受并习惯拇指与中指的固定距离（八度弦位距离），以获得更好的掌握度。

（3）换弦弹奏时，应整个手型移动，不要仅仅移动手指。小臂与手背不要上下跳动，应保持平稳。

（4）注意乐曲中空拍节奏的正确演奏，在练习之前可打拍唱谱，或根据歌曲和歌词找到音乐节奏，确保节奏正确后再进行演奏。

大勾搭小乐曲
《你笑起来真好看》节选

周　真　作词
李凯稠　作曲

$1=D$ $\frac{4}{4}$

```
0 5 | 5 5 5 5 5 2  0 1 | 6 1 1 1 3 5  0 1 | 6 1 1 1 6 5 3 3 2 1 |
你 笑 起 来 真 好 看，   像 春 天 的 花 一 样！  把 所 有 的 烦 恼 所 有 的 忧 愁，

6 3 3 3 2  0 5 | 5 5 5 5 5 2  0 1 | 6 1 1 6 5  — |
统 统 都 吹 散。   你 笑 起 来 真 好 看，   像 夏 天 的 阳 光！

1 1 1 6 5 3 3 2 1 | 6 3 2 1 1  — ‖
整 个 世 界 全 部 的 时 光，美 得 像 画 卷！
```

第十一课　双手勾搭

一、指法要领

（1）左手的弹奏要领与右手相同。

（2）双手弹奏时，左右手不要距离太远，大约间隔一个拳头的距离，以保证音色的统一。

二、指法练习

练习要点：

（1）弹奏时，左右手注意保持自然弯曲的半握拳手型，双手之间保持一拳头的距离，不要距离过远，以达到音色的统一。

（2）注意节奏准确，换手时，节奏不要有停顿，建议使用节拍器，严格按节拍弹奏。

（3）演奏时保持手臂、手腕的平稳，不要上下跳动，可运用小臂摆动的前后惯性运力演奏，注意保持手腕的放松，不要僵硬。

（4）左右手轮流演奏，右手演奏一句，左手重复演奏一句，目的是使左手更好地向右手学习演奏，使两只手在演奏方法与演奏力度上保持统一。

双手勾搭练习

1 = D　2/4

$$\| \underline{3}\ \underline{3}\ \underline{3}\ 3\ |\ 0\ \ 0\ |\ \underline{5}\ \underline{5}\ \underline{5}\ 5\ |\ 0\ \ 0\ |\ \underline{6}\ \underline{6}\ \underline{6}\ 6\ |\ 0\ \ 0\ |\ \underline{1}\ \underline{1}\ \underline{1}\ \dot{1}\ |\ 0\ \ 0\ |$$
$$\ 0\ \ 0\ |\ \underline{3}\ \underline{3}\ \underline{3}\ 3\ |\ 0\ \ 0\ |\ \underline{5}\ \underline{5}\ \underline{5}\ 5\ |\ 0\ \ 0\ |\ \underline{6}\ \underline{6}\ \underline{6}\ 6\ |\ 0\ \ 0\ |\ \underline{1}\ \underline{1}\ \underline{1}\ \dot{1}\ |$$

$$\| \underline{1}\ \underline{1}\ \underline{1}\ \dot{1}\ |\ 0\ \ 0\ |\ \underline{6}\ \underline{6}\ \underline{6}\ 6\ |\ 0\ \ 0\ |\ \underline{5}\ \underline{5}\ \underline{5}\ 5\ |\ 0\ \ 0\ |$$
$$\ 0\ \ 0\ |\ \underline{1}\ \underline{1}\ \underline{1}\ 1\ |\ 0\ \ 0\ |\ \underline{6}\ \underline{6}\ \underline{6}\ 6\ |\ 0\ \ 0\ |\ \underline{5}\ \underline{5}\ \underline{5}\ 5\ |$$

$$\| \underline{3}\ \underline{3}\ \underline{3}\ 3\ |\ 0\ \ 0\ |\ \underline{2}\ \underline{2}\ \underline{2}\ 2\ |\ 0\ \ 0\ |\ \underline{1}\ \underline{1}\ \underline{1}\ 1\ |\ 0\ \ 0\ \|$$
$$\ 0\ \ 0\ |\ \underline{3}\ \underline{3}\ \underline{3}\ 3\ |\ 0\ \ 0\ |\ \underline{2}\ \underline{2}\ \underline{2}\ 2\ |\ 0\ \ 0\ |\ \underline{1}\ \underline{1}\ \underline{1}\ 1\ \|$$

第十二课 食指与中指

一、指法要领

（1）保持半握拳的手型，手腕放平，手臂自然打开，与身体保持一拳的距离。

（2）弹奏时，小关节、中关节、大关节都要微微凸起，切记不要凹进去。

（3）义甲触弦位置距离前岳山3厘米左右。用义甲的指尖触弦，不要让胶布触到琴弦。

（4）食指与中指弹奏时，其余手指要自然放松，保持半握拳状。

（5）在练习右手时，左手可放在筝码左侧的相应琴弦上，保持半握拳手型。

二、指法练习

练习提示：

以四个音为一组练习。右手练习后，可换左手练习演奏，演奏要领与右手一致，注意左手演奏区域在琴弦中间偏右大约三指处。

练习要点：

（1）注意食指与中指弹奏的音色及音量的平衡，刚开始练习时可放慢速度，确保两个手指的力度相统一。

（2）换弦弹奏时，应移动整个手型，不要仅仅移动手指。小臂与手背不要上下跳动，应保持平稳。

（3）练习时，可在每拍的第1个音上做重音处理，注意保持弹奏速度的稳定，不要忽快忽慢，可借助节拍器练习。

勾抹练习（1）

1 = D $\frac{2}{4}$

⌒ ╲ ⌒ ╲ ╲ ⌒ ⌒ ╲
$\underline{1\ 2\ 1\ 2}$ $\underline{1\ 2\ 1\ 2}$ | $\underline{2\ 3\ 2\ 3}$ $\underline{2\ 3\ 2\ 3}$ | $\underline{3\ 5\ 3\ 5}$ $\underline{3\ 5\ 3\ 5}$ | $\underline{5\ 6\ 5\ 6}$ $\underline{5\ 6\ 5\ 6}$ |

$\underline{6\ \dot{1}\ 6\ \dot{1}}$ $\underline{6\ \dot{1}\ 6\ \dot{1}}$ | $\underline{\dot{1}\ \dot{2}\ \dot{1}\ \dot{2}}$ $\underline{\dot{1}\ \dot{2}\ \dot{1}\ \dot{2}}$ | $\underline{\dot{2}\ \dot{3}\ \dot{2}\ \dot{3}}$ $\underline{\dot{2}\ \dot{3}\ \dot{2}\ \dot{3}}$ | $\underline{\dot{3}\ \dot{5}\ \dot{3}\ \dot{5}}$ $\underline{\dot{3}\ \dot{5}\ \dot{3}\ \dot{5}}$ |

$\underline{5\ 6\ 5\ 6}$ $\underline{5\ 6\ 5\ 6}$ | $\underline{\dot{3}\ \dot{5}\ \dot{3}\ \dot{5}}$ $\underline{\dot{3}\ \dot{5}\ \dot{3}\ \dot{5}}$ | $\underline{\dot{2}\ \dot{3}\ \dot{2}\ \dot{3}}$ $\underline{\dot{2}\ \dot{3}\ \dot{2}\ \dot{3}}$ | $\underline{\dot{1}\ \dot{2}\ \dot{1}\ \dot{2}}$ $\underline{\dot{1}\ \dot{2}\ \dot{1}\ \dot{2}}$ ‖

抹勾练习（2）

1 = D $\frac{2}{4}$

╲ ⌒ ╲ ⌒ ╲ ╲ ⌒ ╲
$\underline{\dot{1}\ 6\ \dot{1}\ 6}$ $\underline{\dot{1}\ 6\ \dot{1}\ 6}$ | $\underline{6\ 5\ 6\ 5}$ $\underline{6\ 5\ 6\ 5}$ | $\underline{5\ 3\ 5\ 3}$ $\underline{5\ 3\ 5\ 3}$ | $\underline{3\ 2\ 3\ 2}$ $\underline{3\ 2\ 3\ 2}$ | $\underline{2\ 1\ 2\ 1}$ $\underline{2\ 1\ 2\ 1}$ |

$\underline{\dot{1}\ \dot{6}\ \dot{1}\ \dot{6}}$ $\underline{\dot{1}\ \dot{6}\ \dot{1}\ \dot{6}}$ | $\underline{\dot{6}\ \dot{5}\ \dot{6}\ \dot{5}}$ $\underline{\dot{6}\ \dot{5}\ \dot{6}\ \dot{5}}$ | $\underline{\dot{5}\ \dot{3}\ \dot{5}\ \dot{3}}$ $\underline{\dot{5}\ \dot{3}\ \dot{5}\ \dot{3}}$ | $\underline{\dot{3}\ \dot{2}\ \dot{3}\ \dot{2}}$ $\underline{\dot{3}\ \dot{2}\ \dot{3}\ \dot{2}}$ | $\underline{\dot{2}\ \dot{1}\ \dot{2}\ \dot{1}}$ $\underline{\dot{2}\ \dot{1}\ \dot{2}\ \dot{1}}$ ‖

第十三课　中指与无名指

一、指法要领

（1）持半握拳的手型，手腕放平，手臂自然打开，与身体保持一拳的距离。

（2）弹奏时，小关节、中关节、大关节都要微微凸起，切记不要凹进去。

（3）义甲触弦位置距离前岳山3厘米左右。用义甲的指尖触弦，不要让胶布触到琴弦。

（4）中指与无名指弹奏时，其余手指要自然弯曲保持半握拳状。

（5）在练习右手时，左手可放在筝码左侧的相应琴弦上，保持半握拳手型。

二、指法练习

练习提示：

以四个音为一组练习。右手练习后，可换左手练习演奏，演奏要领与右手一致，注意左手演奏区域在琴弦中间偏右大约三指处。

练习要点：

（1）换弦弹奏时，应移动整个手型，不要仅仅移动手指。小臂与手背不要上下跳动，应保持平稳。

（2）其他手指不要受中指和无名指弹奏的影响，保持好手型。

（3）"四十六"节奏型较半拍节奏的演奏速度快一倍，注意节奏演奏的正确。

（4）在弹奏过程中，保证速度的稳定，不要忽快忽慢，可借助节拍器辅助练习。

打勾练习（1）

1 = D 4/4

‸⌒ ‸ ⌒ ‸⌒‸⌒ ‸ ⌒ ‸ ⌒ ⌒ ‸⌒‸⌒ ‸
1 2 1 2 1212 1 | **2 3 2 3 2323 2** | **3 5 3 5 3535 3** | **5 6 5 6 5656 5** |

6 i 6 i 6i6i 6 | **5 6 5 6 5656 5** | **3 5 3 5 3535 3** | **2 3 2 3 2323 2** |

1 2 1 2 1212 1 ‖

勾打练习（2）

1 = D 3/4

⌒‸ ⌒ ‸ ⌒ ⌒ ‸⌒ ‸⌒‸
i 6 i 6 i | **6 5 6 5 6** | **5 3 5 3 5** | **3 2 3 2 3** | **2 1 2 1 2** |

1 6 1 6 1 | **6 5 6 5 6** | **5 3 5 3 5** | **3 2 3 2 3** | **2 1 2 1 2** |

1 6 1 6 1 ‖

第十四课　四点

指法符号：⌒ ∟ ╲ ∟。

"勾、抹、托"的组合是传统古筝演奏技法中重要的弹奏手法，尤其是"勾、托、抹、托"的组合形式，也被称为"四点"。所谓"四点"是指每拍有4个时值相等的音。

一、指法要领

（1）弹奏时，注意保持半握拳状的手型，各手指的运指动作是较独立的。正在弹奏的手指动作，不要影响其他不弹奏的手指。

（2）手腕放平，手臂自然下垂，肘关节自然撑开，并与身体右侧保持一拳的距离。每个手指用力要均匀，弹奏的音量要平衡。

（3）在练习右手时，左手可放在筝码左侧的相应琴弦上，保持半握拳手型。

二、指法练习

练习提示：

"四十六"节奏型较半拍节奏的演奏速度快一倍。因此在弹奏时，应以四个音为一组进行练习。

快四点练习

三、小乐曲

演奏要点：

（1）换弦弹奏时，应整个手型移动，不要仅仅移动手指。小臂与手背不要上下跳动，应保持平稳。肩膀和手臂尽量放松，不要僵硬。

（2）手指在触弦弹奏前，不要提前放在琴弦上准备，以免两只手互相妨碍出现杂音。

（3）注意乐曲中大附点节奏的正确演奏，在练习之前可打拍唱谱，或根据歌曲和歌词找到音乐节奏，确保节奏正确后再进行演奏。

<div align="center">

快四点小乐曲
《大鱼》节选

</div>

尹 约 作词
钱 雷 作曲

1 = D $\frac{4}{4}$

```
6 1 1 2 2 3 3 6 | 5· 3 2 - | 6 1 1 2 2 3 3 | 6̣ 5 - - |
海浪无声将夜幕深 深  淹 没，  漫过天空尽头的 角  落。

6 1 1 2 2 3 3 6 | 5· 3 2 - | 2 3 6̣ 2 3 6̣ 5 | 6̣ - - 6̣ 1 |
大鱼在梦境的缝隙 里  游 过，  凝望你 沉睡的轮 廓。  看海

2· 1 6̣ 6̣ 1 | 2· 1 3 3 5 | 6 6 5 3 2 1 | 2 3 - 6̣ 1 |
天 一 色 听风 起 雨 落，执子 手 吹散苍茫茫 烟 波。 大鱼

2· 1 6̣ 6̣ 1 | 2 1 3 - | 2 3 6̣ 2 3 6̣ 5 | 6̣ - - - ‖
的 翅 膀 已经 太 辽 阔，  我松开 时间的绳 索。
```

第十五课　指序

指法符号：∧ ⌒ ＼ ∟。

一、指法要领

（1）手指自然弯曲，保持半握拳的手型，手腕放平，手臂自然打开，与身体保持一拳的距离。

（2）手指各关节微微凸起，大关节起主导作用，向内（身体方向）弹奏，中关节起到连接的作用，连接小关节。小关节用力时，不可凹进去，弹奏时速度要快．发力点要集中。

（3）手腕放松，带动手臂。手臂放松下落，手肘自然撑开，随着弹奏自然地前后摆动。

二、指法练习

练习提示：

以四个音为一组练习。右手练习后，可换左手练习演奏，演奏要领与右手一致，注意左手演奏区域在琴弦中间偏右大约三指处。

绕指练习

1 = D 4/4

三、小乐曲

演奏要点：

（1）小臂与手背不要上下跳动，应保持平稳。

（2）弹奏练习曲时，左右手各练习熟练后，可以进行双手合奏，左手比右手低一个八度，同时弹奏。

（3）按照乐谱指法练习，锻炼四个手指交替演奏的能力。在练习时可以以小节为单位进行练习，先熟悉乐句，再确定指法，逐步培养各手指独立性与用指习惯。

绕指小乐曲
《起风了》节选

米　果　作词
高桥优　作曲

1 = D 4/4

```
2· 1 2· 1 2 3 5 3 │ 2· 1 2· 1 2 3 2 1 5 │ 2· 1 2· 1 2 3 5 3 │
这 一 路 上 走 走 停 停，顺 着 少 年 漂 流 的 痕 迹。迈 出 车 站 的 前 一 刻，

2· 3 2 1 2 － │ 2· 1 2· 1 2 3 5 3 │ 2· 3 2 1 6 3 2 1 2 │
竟 有 些 犹 豫。 不 禁 笑 这 近 乡 情 怯，仍 无 可 避 免，而 长 野 的

1 0 3 2 1 2 1· 5 3 2 1 2 │ 1 － － － ‖
天， 依 旧 那 么 暖，风 吹 起 了 从 前。
```

第十六课　大撮

指法符号：凵。

八度和音在传统古筝指法中也被称作"大撮"，是指在相距八度的两根琴弦上，用中指"勾"和拇指"托"同时弹奏的指法。

一、指法要领

提弹法：

保持自然弯曲半握拳的手型，弹奏时右手不必扎桩（小指支着岳山），拇指、中指的小关节向掌心方向同时快速发力弹弦，弹完后手指迅速离开琴弦，其他手指保持自然弯曲状态。

二、指法练习

练习提示：

右手练习后，可换左手练习演奏，演奏要领与右手一致，注意左手演奏区域在琴弦中间偏右大约三指处。

大撮练习

1 = D $\frac{2}{4}$

三、小乐曲

演奏要点：

（1）弹奏时，拇指与中指必须同时拨弦，八度和音要一起发声，使用的力度也要统一，拇指和中指音量要平衡。

（2）保持好半握拳的手型，以免碰弦发出杂音。中指与拇指各个关节保持微微凸起的状态，尤其是拇指的各关节均要保持微微凸起的状态，切记不要凹进去。

（3）手腕保持放松，不要僵硬，不要抬得过高或凹得过低，与手臂保持平稳的状态即可。

大撮小乐曲
《春江花月夜》节选

1 = D $\frac{4}{4}$

第十七课　小撮

指法符号：凵。

拇指和食指弹奏的和音在传统古筝指法中也被称作"小撮"，是指在相距二度、三度、四度或五度的两根琴弦上用食指"抹"和拇指"托"同时弹奏的指法。

一、指法要领

（1）保持自然弯曲半握拳的手型，拇指、食指的小关节向掌心方向同时快速发力弹弦，弹完后迅速离开琴弦，其他手指保持放松状态。

（2）拇指与食指在两根琴弦上同时拨弦，触弦时小关节弯曲，指尖力度集中。

（3）虎口撑开，呈"C"状。不弹奏的其他手指自然弯曲。

二、指法练习

练习提示：

右手练习后，可换左手练习演奏，演奏要领与右手一致，注意左手演奏区域在琴弦中间偏右大约三指处。

小撮练习

$1 = D \frac{2}{4}$

三、小乐曲

演奏要点：

（1）拇指与食指必须同时拨弦，八度和音要一起发声，使用的力度也要统一，拇指和食指音量要平衡。

（2）弹奏时，小关节弯曲，由于食指与拇指指尖距离较近，所以拨弦时，虎口要撑开，使食指与拇指保持安全距离，以免碰撞。

（3）不弹奏的其他手指自然弯曲，以免碰弦发出杂音。

小撮小乐曲
《年轮》节选

<div align="right">

汪苏泷 作词
汪苏泷 作曲

</div>

1 = D 4/4

```
0 5 6 1 | 2 3 6 2 | 2 3 5 2 2 3 5 1 | 0 5 6 1 | 2 3 6 2 |
  圆 圈 勾 勒 成 指 纹，  印 在 我  的 嘴 唇，  回 忆 苦 涩 的 吻 痕，

2 1 5  1 - | 1 - 0 5 6 1 | 2 3 6 2 2 2 3 5 2 |
  是 树 根。      春 去 秋  来 的 茂 盛， 却 遮 住

2 3 5 1 1 5 6 1 | 2 3 6 2 2 5 2 | 1 5 - 0 5 6 1 |
  了 黄 昏， 寒 夜 剩 我 一 个 人， 等 清 晨。  世 间 最

2 3 6 2 0 3 5 2 | 2 3 5 1 0 5 6 1 | 2 3 6 2 0 1 5 1 - |
  毒 的 仇 恨，  是 有 缘  却 无 分， 可 惜 你 从 未 心 疼 我 的 笨。

1 - 0 5 6 1 | 2 3 6 2 0 3 5 2 | 2 3 5 1 0 5 6 1 |
   荒 草 丛 生 的 青 春，  倒 也 过  得 安 稳， 代 替 你
```

陪着我的　　是年轮。　数着一圈圈年轮　我认真，将

心事　都封存，密密麻麻是我的　自尊，修改一次次

离分，我承认，曾幻想　过永恒，可惜从没人陪我演这

剧　　本。

第十八课 连托、连抹

指法符号：∟— 连托和 ╲— 连抹。

同指连弹分为拇指连弹和食指连弹。

一、指法要领

拇指连弹，也叫"连托"，以夹弹法为基础。拇指伸直，运用手臂的推动用手指压住义甲，按顺序向古筝面板方向压弦，在弹完一根弦后自然搭到下一根弦上，不要抬手，直到弹奏完每组的最后一个音，手指才弯曲向上提弹。无名指和小指可以扎桩，起到稳定的作用。

食指连弹，也叫"连抹"。手指各关节不要凹陷，保持平直，运用手臂的拉动用手指压住义甲，按顺序向古筝面板方向压弦，在弹完一根弦后自然搭到下一根弦上，不要抬手，直到弹奏完每组的最后一个音，手指才弯曲向上提弹。

二、指法练习

练习提示：

同指连弹时，注意保持节奏的平稳，手指各关节不要凹陷，尤其是小关节，要保持微微凸起的状态。

连托练习（1）

1 = D 2/4

∟ — — — ∟	∟ — — — ∟					
i 6 5 3 2	i 6 5 3 2	6 5 3 2 1	6 5 3 2 1	5 3 2 1 6̣	5 3 2 1 6̣	3 2 1 6̣ 5̣

3 2 1 6̣ 5̣	2 1 6̣ 5̣ 3̣	2 1 6̣ 5̣ 3̣	1 6̣ 5̣ 3̣ 2̣	1 6̣ 5̣ 3̣ 2̣	6̣ 5̣ 3̣ 2̣ 1̣	6̣ 5̣ 3̣ 2̣ 1̣ ‖

连抹练习（2）

1 = D 2/4

$$\underset{\cdot}{1}\ \underset{\cdot}{2}\ \underset{\cdot}{3}\ \underset{\cdot}{5}\ \underset{\cdot}{6}\ |\ \underset{\cdot}{1}\ \underset{\cdot}{2}\ \underset{\cdot}{3}\ \underset{\cdot}{5}\ \underset{\cdot}{6}\ |\ \underset{\cdot}{2}\ \underset{\cdot}{3}\ \underset{\cdot}{5}\ \underset{\cdot}{6}\ 1\ |\ \underset{\cdot}{2}\ \underset{\cdot}{3}\ \underset{\cdot}{5}\ \underset{\cdot}{6}\ 1\ |\ \underset{\cdot}{3}\ \underset{\cdot}{5}\ \underset{\cdot}{6}\ 1\ 2\ |\ \underset{\cdot}{3}\ \underset{\cdot}{5}\ \underset{\cdot}{6}\ 1\ 2\ |\ \underset{\cdot}{5}\ \underset{\cdot}{6}\ 1\ 2\ 3\ |$$

$$\underset{\cdot}{5}\ \underset{\cdot}{6}\ 1\ 2\ 3\ |\ \underset{\cdot}{6}\ 1\ 2\ 3\ 5\ |\ \underset{\cdot}{6}\ 1\ 2\ 3\ 5\ |\ 1\ 2\ 3\ 5\ 6\ |\ 1\ 2\ 3\ 5\ 6\ |\ 2\ 3\ 5\ 6\ \dot{1}\ |\ 2\ 3\ 5\ 6\ \dot{1}\ \|$$

三、小乐曲

演奏要点：

（1）注意连弹节奏的准确，不要越弹越快。

（2）同指连弹的每个音用力要控制均匀，音量要统一。

（3）注意连续压弦与提弹指法的转换要精准，不要碰到其他琴弦。

连托小乐曲
《沧海一声笑》节选

黄　霑　作词
黄　霑　作曲

1 = D 4/4

$$\underset{\cdot}{6}\cdot\ \underset{\cdot}{5}\ 3\ 2\ 1\ -\ |\ 3\cdot\ 2\ 1\ 6\ \underset{\cdot}{5}\ -\ |\ \underset{\cdot}{5}\cdot\ \underset{\cdot}{6}\ \underset{\cdot}{5}\cdot\ \underset{\cdot}{6}\ 1\cdot\ 2\ 3\ 5\ |\ 6\cdot\ 5\ 3\ 2\ 1\ 2\ -\ |$$

沧　海　笑，　　滔滔两岸潮，　浮沉随浪记今朝。

$$\underset{\cdot}{6}\cdot\ \underset{\cdot}{5}\ 3\ 2\ 1\ -\ |\ 3\cdot\ 2\ 1\ 6\ \underset{\cdot}{5}\ -\ |\ \underset{\cdot}{5}\cdot\ \underset{\cdot}{6}\ \underset{\cdot}{5}\cdot\ \underset{\cdot}{6}\ 1\cdot\ 2\ 3\ 5\ |\ 6\cdot\ 5\ 3\ 2\ 1\ 1\ -\ \|$$

苍　天　笑，　　纷纷世上潮，　谁负谁胜出天知晓。

连抹小乐曲

《渔舟唱晚》节选

1 = D 2/4

```
3  5  6  1 |  5     5   | 2  3  5  6 |  3     3   | 1  2  3  5 |  2     2   |

6  1  2  3 |  1     1   | 5  6  1  2 |  6     6   | 3  5  6  1 |  5     5   |
```

第十九课　托劈

指法符号：⌐ ⌐。

托劈分为<u>小关节托劈</u>和<u>大关节托劈</u>。

一、指法要领

（1）拇指"托""劈"是古筝演奏中较重要的指法之一，"劈"是拇指往掌心外方向拨弦的一种指法，"劈"与"托"指法常常配合使用，适用于同音连弹且节奏较快的音型。

（2）大关节托劈是用拇指大关节弹奏，"托"时拇指伸直，压向古筝面板方向，向下弹奏，弹完后手指自然地搭到下一根弦上。"劈"时拇指仍然伸直，直接向后上方挑起。中指、无名指可轻轻扎桩。这种弹奏方法的力量会大一些，声音坚实。

二、指法练习

练习提示：

托劈指法仅右手练习演奏即可。

托劈练习

1 = D 4/4

```
⌐⌐ ⌐⌐ ⌐⌐⌐⌐ ⌐⌐⌐⌐
1 1  1 1  1111  1111 │ 2 2  2 2  2222  2222 │ 3 3  3 3  3333  3333 │

5 5  5 5  5555  5555 │ 6 6  6 6  6666  6666 │ i i  i i  iiii  iiii │

6 6  6 6  6666  6666 │ 5 5  5 5  5555  5555 │ 3 3  3 3  3333  3333 │

2 2  2 2  2222  2222 │ 1 1  1 1  1111  1111 ‖
```

三、小乐曲

演奏要点：

（1）"托""劈"的节奏要稳定，不要越弹越快，要弹得有弹性。

（2）注意"托""劈"弹奏时的力度要统一，"劈"相对于"托"不好使劲，所以要加强练习。

（3）乐曲中运用多种节奏型，可在练习之前打节奏唱谱，或根据歌曲和歌词找到音乐节奏，确保节奏正确后再进行演奏。

<div align="center">

托劈小乐曲

《探清水河》节选

</div>

$1 = D \ \frac{4}{4}$

```
3 3 3  3 2 1  2  -  | 2 3 2 1  6 5 6  1  -  | 1 1 1 1  2 3 3 2  3  - |
桃 叶 儿 尖  上 尖，      柳 叶 儿 就  遮 满 了 天，      在 其 位 这 个  明 阿  公，
```

```
2·3 2 1  6 6 1  2 3 2 1  6 5 | 6 6 5  3   1 1  1  2 | 6·1  6 5  6 1 6 5  3 |
细 听 我 来 言      呐，    此 事  哎  出 在 了  京 西 蓝 靛 厂       啊，
```

```
5 5  6 6 1  5 6 5 3  2 2 | 5 5 5 5  5 2  5 6 5 3 2 |  1  -  -  - |
蓝 靛 厂 那 个  火 器 营 儿  有 一 个 松 老 三。
```

第二节

第一课　颤音

指法符号：〰〰〰。

左手颤音，是与右手弹奏配合的指法。左手颤音起到美化音色和延长余音的效果，使右手弹奏出来的声音更为动人。

一、指法要领

（1）左手颤音的基本手型：食指、中指、无名指自然弯曲，小关节、中关节、大关节都要微微凸起，不要凹进去。手指之间微微并拢，将指尖（肉指）放到琴弦上。虎口撑开，拇指悬空，左手指尖放在筝码左侧16厘米左右的位置上。

（2）颤音时，利用手臂、手肘及手腕的自然重量，将放在琴弦上的食指、中指、无名指上下轻轻揉动，揉动速度均匀。

（3）右手拨弦后，左手再揉弦，因为左手的按弦与右手的拨弦同时进行会改变音高。

二、指法练习

练习提示：

颤音的时值以右手音符时值为准，在本练习中，揉弦的时值持续4拍。

颤音练习

1 = D $\frac{4}{4}$

三、小乐曲

演奏要点：

（1）左手颤音，不要仅仅靠手指的力量去按弦，也要用手臂的力量，利用手臂下垂的重量，通过放松的手肘和手腕，将力量协调地传送到指尖，均匀地按压琴弦。

（2）弹奏时，颤音的幅度与力度要适中，过大会改变音高，过小则没有颤音的音响效果。

（3）注意颤音的时值，根据节奏的长度安排颤音的时间。

<div align="center">

颤音小乐曲
《阿里郎》节选

</div>

1 = D $\frac{3}{4}$

<div align="center">

5· 6 5 6 | 1· 2 1 2 | 3 2 3 1 6 | 5· 6 5 6 |

1· 2 1 2 | 3 2 1 6 5 6 | 1· 2 1 | 1 − − |

5 5 − | 5 3 2 | 3 2 3 1 6 | 5· 6 5 |

1· 2 1 2 | 3 2 1 6 5 6 | 1· 2 1 | 1 − − ‖

</div>

第二课 4、7音

一、指法要领

（1）古筝常用的定弦为五声音阶1、2、3、5、6，4、7两个音需要通过左手按弦获得音高。

（2）左手按音基本手型：呈半握拳状，食指、中指、无名指自然弯曲，指尖（指肚）放在要按的琴弦上。虎口撑开，拇指指肚冲向食指方向。

（3）4音在3音的弦上按出来的。左手在3音弦上提前按好4音的音高，右手弹奏3音，即可发出4音。

（4）7音在6音的弦上按出来的。左手在6音弦上提前按好7音的音高，右手弹奏6音，即可发出7音。

（5）注意4音和7音的按弦力度不同。因为3—4音是小二度，而6—7音是大二度，所以前者用力较小，后者用力较大。

（6）在音符的时值内，左手按弦时，音高要保持稳定，手不要上下晃动，那样会影响音高。

（7）当两个相邻的音都需要按弦时，可使用左手拇指按弦。例如：4音后面紧接7音，7音可用左手拇指按。拇指通常按两个音中音高相对高的那个音。

（8）拇指的指法符号，通常是在音的上方标注"大"字表示。左手拇指按弦时，虎口打开，拇指伸直，用指肚按弦。用力按弦时，大臂不要抬起。

二、指法练习

练习提示：

4、7音需左手提前按好音后，右手再弹奏。

4音的练习（1）

$1 = D$ $\frac{2}{4}$

| 3 | 4 | 3 | 4 | 2 | 4 | 2 | 4 | 2 | 3 | 2 | 3 | 1 | − |

| 3 | 4 | 3 | 4 | 2 | 4 | 2 | 4 | 2 | 3 | 4 | 2 | 1 | − |

<div align="center">7音的练习（2）</div>

1 = D 4/4

6 7 6 7 6 7 7 | 7 i 7 i 7 i i | 6 i 7 i 6 i 7 i | 6 6 7 7 7 7 i |

6̣ 7̣ 6̣ 7̣ 6̣ 7̣ 7̣ | 7̣ 1 7̣ 1 7̣ 1 1 | 6̣ 1 7̣ 1 6̣ 1 7̣ 1 | 6̣ 6̣ 7̣ 7̣ 7̣ 7̣ 1 ‖

三、小乐曲

演奏要点：

（1）左手按弦时，小关节、中关节尽量不要凹进去。

（2）左手按弦后要保持稳定，不要上下晃动，那样会使音高颤动。

（3）在练习中，不要一味记忆按弦的力度与手感，而是应该主动地用耳朵去听音准，因为琴弦的软硬是会变化的，不同的琴，琴弦的软硬度也不一样，如果使用一样的按音力度一定是不准的。

<div align="center">4、7音小乐曲
《小星星》节选</div>

1 = D 2/4

1 1 5 5 | 6 6 5 | 4 4 3 3 | 2 2 1 |

5 5 4 4 | 3 3 2 | 5 5 4 4 | 3 3 2 |

1 1 5 5 | 6 6 5 | 4 4 3 3 | 2 2 1 ‖

4、7音小乐曲

《菊花台》节选

方文山 作词
周杰伦 作曲

1 = D 4/4

3　3 2 3　-　|　3 5 3 2 3　-　|　1　1 2 3 5 3　|　2　2 1　2　-　|
你　的泪光，　　柔弱中带伤，　惨　白的月弯弯　勾　住过往。

3· 5 3 6　5·　|　6 5 5 3　5　-　|　3　2 3 5　3 2　|　2　2 1　2　-　|
夜　太　漫　长，　凝结成了霜，　谁　在阁楼上冰　冷　地绝望。

3　3 2 3　-　|　3 5 3 2 3　-　|　1　1 2 3 5 3　|　2　2 1　2　-　|
雨　轻轻弹　　朱红色的窗，　我　一生在纸上　被　风吹乱。

3· 5 3 6　5·　|　6 5 5 3　5　-　|　3　2 3 5　3 2　|　2 1· 1　1 2　|
梦　在　远方　化成一缕香，　随　风飘散你的　模样。菊花

3 3 5 6 6 3·　|　2 1 1 6　5　-　|　6 5 3 2 1　6 1　|　2 2 1 2 1 2　|
台，满地伤，你的　笑容已泛黄。　花落人断肠，我心　事静静躺，北风

3 3 5 6 6 3·　|　2 1 1 2 1　-　|　5　5 3 7 1 1 2　|　3　-　2　-　|
乱，夜未央，你的　影子剪不断，　独　留我孤单在湖　面　　成

1　-　-　-　‖
双。

4、7音小乐曲
《萱草花》节选

<div align="right">

李　聪　作词
Akiyama Sayuri　作曲

</div>

1 = D 3/4

```
3   3   3 | 5·  6  5 | 1·  2  3  1 | 5  -  - |
高  高  的   青  山  上  萱  草  花  开  放，

6  1  6  - | 5  1  5  - | 6·  7  1  3 | 2  -  1  2 |
采  一  朵，    送  给  我    小  小  的  姑  娘，  把  它

3   3   3 | 5·  6  5 | 1·  2  3  5 | 3  -  - |
别  在  你  的   发  梢  捧  在  我  心    上，

6  1  6  - | 5  1  5  3 | 2·  6  1  2 | 1  -  - |
陪  着  你    长  大  了  再  看  你  做  新    娘。

1·  6  1  3 | 5  -  - | 6  5  3  1  2 | 3  -  - |
如  果  有  一   天，    心  事  去  了  远    方，

1·  6  1  3 | 5  3  1 | 6·  7  1  3 | 2  -  - |
摘  朵  花  瓣  做  翅  膀  迎  着  风  飞    扬。

1·  6  1  3 | 5  -  - | 6  7  1 | 5  -  - |
如  果  有  一   天，    懂  了  忧  伤，

6·  7  1 | 5  3  1 | 6  3  7 | 1  -  - |
想  着  它  就  会  有  好  梦  一    场。
```

第三课　上滑音

指法符号：\int。

上滑音是中国民族乐器中极具特色的音响效果之一。

一、指法要领

（1）左手手型保持半握拳状，食指、中指、无名指自然弯曲并拢。食指、中指、无名指的指尖垂直于筝码左侧琴弦，距离筝码约15厘米。小指自然贴住无名指，拇指大关节凸起，虎口微撑开。

（2）先弹后按，右手先将音弹出之后，左手按滑琴弦，使余音音高达到由低向高的效果。

（3）左手手腕相对放松，手臂自然下落，按弦用力时大臂不要抬起。

（4）上滑音按到哪个音高是有规律的，通常是按照五声音阶的上行排列进行滑按。例如，因为1音的上行级进音是2音，所以1音的上滑音是滑按到2音，以此类推。需要注意3音和6音的上滑音音准，因为相比其他音都是按出大二度音高，3音到6音左手要按出小三度音高，所以按弦力度要增加。

（5）上滑音在右手弹弦后什么时候往下按滑，是有节奏的，通常在后半拍向下按弦。也就是前半拍时值是右手弹的原音1音，后半拍时值是左手按滑弦产生的上滑音2音。

（6）按弦后不要马上松开，保持足时值。

二、指法练习

练习提示：

练习中每小节的第1个音做上滑音处理，第2个音为上滑音需要按到的音高，在练习中可依次自检音高。

上滑音练习

1= D $\frac{2}{4}$

三、小乐曲

演奏要点：

（1）在不同弦上按上滑音的力量是不同的，要培养和练习听力识别音高的能力，能够判断音准高低，配合左手按滑弦的力度将音按准。

（2）上滑音的时值要按足，到右手弹奏下一个音时左手的按弦才可以放开，过早地放开弦会使音准产生变化，呈现类似下滑音的效果，这是不正确的。

（3）乐曲中有运用延音线。当两个音高相同的音符上有连音线时，可理解为延音线，意为把这个音延长到两个音符时值相加的拍子演奏。演奏时只需弹奏第1个音符，第2个音符不用弹，直到把两个音符时值相加的拍数弹够即可。在练习时，可先打拍唱谱，开始唱时可先去掉延音线，待熟练之后，再加上延音线练习。

上滑音小乐曲
《火红的萨日朗》节选

刘新固 作词
郭 仔 作曲

1 = D 4/4

1 6 1 3 2 0　5 | 5 3 2 1 6 6 5 | 1 1 6 2 3 5 2 | 2 - - 1 7 |
天下有多大，　随　它去宽广。大路 有 多远,幸福有多 长。　　听惯

6 1 3 2· 5 | 5 3 2 2 6 6 5 | 6 2 3 2 1 6 1 | 6 - - - |
了 牧马人 悠　扬的琴声,爱上 这 水草丰美的牧 场。

1 6 1 3 2 0　5 | 5 3 2 1 6 6 5 | 1 1 6 2 3 5 2 | 2 - - 1 7 |
花开一抹红，　尽　情地怒放。河流 有 多远,幸福有多 长。　习惯

6 1 3 2· 5 | 5 3 2 2 6 6 5 | 6 1 2 2 2 1 6 1 | 6 - - - |
了 游牧人 自　由的生活,爱人 在 身边随处是天 堂。

第四课　下滑音

指法符号：↘。

一、指法要领

（1）左手手型保持半握拳状，食指、中指、无名指自然弯曲并拢。食指、中指、无名指的指尖垂直于筝码左侧琴弦，距离筝码约15厘米。小指自然贴住无名指，拇指大关节凸起，虎口微撑开。

（2）先按后弹，左手先将音按压到所需音高，然后右手再弹相应琴弦，之后左手逐渐按滑到原音，使余音音高达到由高向低的效果。

（3）左手手腕相对放松，手臂自然下落，按弦用力时大臂不要抬起。

（4）下滑音按到哪个音高是有规律的，通常是按照五声音阶的下行排列进行滑按。例如，下滑音1，前面的2音不是由右手弹出来的，而是由左手按出来的，以此类推。需要注意3音和6音的上滑音音准，因为相比其他音都是按出大二度音高，3音到6音左手要按出小三度音高，所以按弦力度要增加。

（5）滑音的时值占原音时值的一半。

二、指法练习

练习提示：

下滑音左手需提前按好，右手再拨弦弹出。练习中每小节第1个音为下滑音需要按到的音高，第2个音做下滑音处理，在练习中可依次自检音高。

下滑音练习

$1 = D$ $\frac{2}{4}$

$$5 \quad \curvearrowright 3 \mid 5 \quad \curvearrowright 3 \mid 6 \quad \curvearrowright 5 \mid 6 \quad \curvearrowright 5 \mid \dot{1} \quad \curvearrowright 6 \mid \dot{1} \quad \curvearrowright 6 \mid$$

$$\dot{1} \quad - \quad \parallel$$

三、小乐曲

演奏要点：

（1）下滑音和上滑音的滑动方向是相反的，要注意区分。

（2）在不同的弦上按下滑音的力量是不同的，要培养和练习听力识别音高的能力，能够判断音准高低，配合左手按滑弦的力度将音按准。

（3）下滑音的滑奏时值也要弹足。

（4）注意上下滑音的演奏顺序，上滑音为"先弹后按"，下滑音为"先按后弹"。

下滑音小乐曲
《骁》节选

<div align="right">

闫骁男、刘思情、张汇泉　作词
闫骁男　作曲

</div>

1 = D 4/4

```
6 5 | 6  6 5 6 1 2 2 | 2 1 6 5 3  6 5 | 6  6 5 6 1 2 2 |
我 走  过，玉 门 关 外 祁 连  山 上 飘 的 雪，也 走  过，长 城 边 上 潇 潇
```

```
2 1 6 5 ⌣5  6 5 | 6  6 5 6 1 2 2 | 2 1 6 5 3  6 5 |
吹 过 来 的 风。  山 河  边，英 雄 遁 入 林 间  化 成 一 场 雨，天 地
```

```
6  6 5 6  6 1 | 2  2 1  6 - ‖
间， 一 柄 剑， 划 破 了 青  天。
```

第五课　滑音乐曲

一、小乐曲

演奏要点：

（1）在演奏中注意保持左手按音的正确手型，按音"先按后弹"、上滑音"先弹后按"、下滑音"先按后弹"。注意所有的按音弹响后左手不要立即松手，待右手弹响旋律下一个音的同时左手再松手，以消除不必要的杂音。上滑音、下滑音的按音先后顺序不同，在演奏中要注意区分。

（2）在演奏中，注意上滑音、下滑音的音准，要注意培养对音准的把握，要用耳朵仔细听辨。

（3）在演奏过程中，左手应提早于右手旋律找到需要按音的弦，做好准备，与右手演奏协调配合。

（4）乐曲中有运用延音线。当两个音高相同的音符上有连音线时，可理解为延音线，意为把这个音延长到两个音符时值相加的拍子演奏。演奏时只需弹奏第1个音符，第2个音符不用弹，直到把两个音符时值相加的拍数弹够即可。在练习时，可先打拍唱谱，开始唱时可先去掉延音线，待熟练之后，再加上延音线练习。

（5）本乐曲为按音与滑音的综合练习，在练习的过程中要时刻注意用耳朵分辨音准。在练习之前可熟悉歌曲旋律，辅助音准练习。

<div align="center">

滑音小乐曲
《红颜劫》节选

陈钟鹏 作词
邱　宏 作曲

</div>

1=D 4/4

6 - 3 - | 2· 5 5 - | 6 - 5 2 | 3 - - - | 5 5 - 4 5 | 2 6 1 - |
斩　断　情丝　心犹　乱，　　　千头　万绪

2 - 3 6 | 7 - - - | 2 6 2 1 4 | 4· 5 4 - | 6 6 5 2 | 3· 5 3 - |
仍　纠　缠。　拱手　让江山，　低眉恋红颜，

#4 - 4	3 4	6 7̣ 2 -	1 1 1 6̇	7̣ - - -	7̣ - 7̣ -	6̣ 2̇ 5 -			
祸福	轮流	转， 是劫	还 是 缘。	天	机	算 不 尽，			

#4 4 6 2	3 - - -	2 - 2 -	3̇ 6̣ 1 -	7̣ 7̣ 2̇ 5̇					
交织 悲与欢，	古 今	痴 男 女，	谁 能 过 情						

6̣ - - -	7̣ - 7̣ -	2̇ - 5̇ -	6̣ - - -	6̣ - - - ‖					
关。	谁 能	过 情	关。						

第六课　双托

指法符号：凵 。

双托是一种同度和音的弹奏方法。

一、指法要领

（1）右手拇指同时"托"两根相邻的琴弦，运用手腕力量向身体外方向迅速"托"出。

（2）右手同时托响两根弦后，左手将音高较低的那根弦按至与较高的一根弦相同音高，使两根弦成为同度音，如同做上滑音。例如：右手先同时托奏出1、2两个音，然后左手将1音上滑至2音音高。

二、指法练习

练习提示：

拇指义甲要按要求戴好，如果佩戴角度不对，会影响弹奏的手感和音色。

双托练习

三、小乐曲

演奏要点：

（1）演奏时注意虎口撑开，呈"C"状。拇指自然弯曲，小关节保持微微凸起，不要凹进去。

（2）其他手指也要保持自然弯曲，注意保持半握手型。

（3）乐曲旋律根据湖南民歌改编，旋律婉转动听，要注意按滑音音准。

<div align="center">

双托小乐曲

《浏阳河》节选

</div>

1 = D 2/4

5 6 6 5 3 ｜ 3 2 6 5 ｜ 1 1 2 5 3 ｜ 2 1 6 5 ｜ 5 3 5 6 6 5 ｜

3· 5 3 ｜ 2 2 1 6 5 6 ｜ 1 1· ｜ 1 1 1 1 1 1 2 3 ｜ 5 3 5 5 3 ｜

2 2 1 6 5 6 ｜ 1 6 5 7 6 ｜ 5 6 1 6 5 5 ｜ 3 3 3 5 6 5 ｜ 1 1 2 5 3 5 3 ｜

2 1 3 1 1 6 ｜ 5 5 — ‖

第七课　双劈

指法符号：╗ 。

一、指法要领

（1）"双劈"和双托一样，双劈也是一种同度和音的弹奏方法。

（2）"双劈"和"劈"的弹奏方法与方向相同。

（3）右手拇指同时"劈"两根相邻的琴弦，运用手腕力量向身体方向迅速"劈"出，右手先同时劈响两根弦后，左手将音高较低的那根弦按至与较高的一根弦相同音高，使两根弦成为同度音。

二、指法练习

练习要点：

（1）手型保持好，手指自然弯曲，触弦时关节不要凹进去。

（2）音色坚实不散，力点清晰。

（3）演奏过程中保持手型正确，运用手腕的力量带动演奏，不要过于僵硬。

（4）注意按音的音准，演奏时用耳朵去听辨，随时调整按音音高。

双劈练习

1 = D 2/4

第八课　八度双托

指法符号：⌐。

一、指法要领

（1）八度双托是在"大撮"的基础上，拇指同时"双托"弹出。

（2）右手先弹奏后，左手将中间的音迅速上滑至比右手拇指较高的音高上，使拇指"双托"出的两个音，音高相同。

（3）弹奏时，右手拇指不仅靠小关节发力，腕关节也要协调发力。这样才能有力地将两个音同时弹出。

二、指法练习

练习提示：

八度双托练习时手腕与琴弦平行，中指和拇指同时向掌心用力，拇指双托，然后左手迅速按弦。

八度双托练习

1 = D 2/4

三、小乐曲

演奏要点：

（1）拇指与中指同时弹出，注意拇指的小关节不要凹进去，保持微微凸起的状态。

（2）注意左手的上滑音要待右手弹响后再按音。

双托小乐曲
《清平乐》节选

李　白　作词
赵亮棋　作曲

1＝D　4/4

```
˅  ˧˨  ⌒              ˧˨
3̲  3̲3̲  6̇˙  5 | 3 - - 3̲6̇ | 5˙ 6̇5̲ 2 | 3̇ - - - | 2 2 2 6̇ |
˙                                          ˙
禁   庭    春  昼，     莺  羽  披  新  绣。      百  草  巧  求
```

```
                      ˧˨
6̇ 3 2 - | 3 3̲6̇5̲ 2 | 3̇ 6̇ - - | 3 3̲6̇5̲ 2 | 3̇˙ 2 3̇ - |
˙                     ˙                          ˙
花  下  斗，   只  赌  珠  玑  满  斗。    日  晚  却  理  残    妆，
```

```
                            ˧˨
2 6̇ 2 5̲#4 | 3˙ #4̲3 - | 1 1 2 2 | 6̇ 2 3̇ - | 2 2 3 #4̲ 1 |
      ·                              ·
御  前  闲  舞  霓    裳。   谁  道  腰  肢  窈   窕，   折  旋  笑  得
```

```
˅   ˅ ⌒
2˙ 1̲ 6̇ - ‖
        ˙
君      王？
```

第九课　双抹、双勾

指法符号：◞ 双抹和 ◠ 双勾。

双抹、双勾都是弹奏同度和音的奏法。

一、指法要领

双抹：

右手保持好半握拳的手型，在腕关节的带动下，用食指将两根相邻的弦同时"抹"指弹出。右手先同时拨响两根弦，左手将音高较低的那根弦上滑音按至音高较高那根弦的音准上。例如：右手先同时拨响1、2两个音后，左手将1音上滑音至2音音高上。

双勾：

在腕关节的带动下，用中指将两根相邻的弦同时"勾"指奏出。其他要领与双抹的弹奏方法相同。

二、指法练习

练习要点：

（1）弹奏时注意保持半握拳手型，手指自然弯曲，触弦时各关节保持微微凸起的状态，不要凹进去。

（2）拨弦控制在两根弦之内，不要弹奏过多音。

（3）注意左手按音在右手弹响之后，按音后保持音准，待右手弹响下一个音的同时再松手。

双抹练习

1 = D 2/4

(乐谱略)

双勾练习

1 = D 2/4

第十课　回滑音

指法符号：∽ 。

一、指法要领

（1）左手食指、中指、无名指自然弯曲并拢，用指尖的指肚部分放在筝码左侧约15厘米处，做上下起伏按压琴弦的动作，犹如将上、下滑音结合在一起，使其音高在二度或小三度范围内上下滑动，最后还原到原音音高。

（2）按音时，不是靠手指力量按压琴弦，而是在大臂、前臂、手腕的一体协调配合下，产生出来的音响效果。

（3）左手按弦，手指要保持弯曲状态起到支撑作用，不要关节凹陷。利用手臂下垂的重力，通过手腕的协调作用将力量传递到手指尖，然后按压琴弦。

（4）回滑音的奏法，与揉弦相似，所不同的是揉弦为多次上下滑动，而回滑音为一次。

二、指法练习

练习提示：

练习中每小节前3个音为固定音高，第4个音为回滑音，回滑音的按音音高以前3个音为准，在练习中可依次自检音高。

回滑音练习

1 = D 4/4

```
1 2 1  1  - | 2 3 2  2  - | 3 5 3  3  - | 5 6 5  5  - | 6 i 6  6  - |

i 2 i  i  - | 6 i 6  6  - | 5 6 5  5  - | 3 5 3  3  - | 2 3 2  2  - |

1 2 1  1  - ‖
```

三、小乐曲

演奏要点：

（1）回滑音按音音高规律如同上滑音，注意3音和6音的按音音高为小三度。

（2）注意回滑音按音的规律为"先弹后按"，待右手弹响音后，左手再进行按滑。

（3）回滑音按滑注意节奏的准确，所有的按滑音都要在节奏里进行。

回滑音小乐曲
《梅花三弄》节选

第十一课　点音

指法符号：▼。

点音技法在乐曲旋律中起到画龙点睛的作用。

一、指法要领

点音分为正点音奏法、后点音奏法。

正点音：

右手弹弦时，左手同时按弦并立即放开弦回到原音，犹如蜻蜓点水般轻快，一碰即离。

后点音：

右手弹弦后，在音的后半拍快速按弦并立即放开弦回到原音。使旋律风格更轻快、活泼。

二、指法练习

练习提示：

本练习中的点音均为后点音，注意在正确的节奏里按音。

点音练习

1 = D 2/4

＾∟　▼∟　＾∟　▼∟　　　▼　　　▼
1 1 　1｜2 2 　2｜3 3 　3｜3 3 　3｜5 5 　5｜6 6 　6｜

　　▼　　　▼　　　▼　　　▼　　　▼　　　▼
1 1 　1｜6 6 　6｜5 5 　5｜3 3 　3｜2 2 　2｜1 1 　1‖

三、小乐曲

演奏要点：

（1）点音要求左手按弦动作迅速，手指一点即离，不要有上滑音的效果。

（2）后点音注意左手按弦节奏的准确，在本乐曲中，通常在后半拍做点音。

点音小乐曲

《弥渡山歌》节选

1 = D $\frac{2}{4}$

$$
\underset{\llcorner}{6} \quad \underset{3\ 5}{\underset{\llcorner}{\overset{\blacktriangledown}{}\overset{\diagdown}{}}} \mid 3 \quad \underset{3\ 2}{\overset{\diagdown}{}\overset{\blacktriangledown}{}} \mid 1 \quad \underset{2\ 3}{\overset{\frown}{}} \mid \underset{3\ 2}{\overset{\frown}{}}\underset{1\ \dot{6}}{\overset{\diagdown}{}} \mid 1 \quad \underset{2\ 3}{\overset{\frown}{}} \mid 1 \quad \underset{2\ 3}{\overset{\frown}{}} \mid 1 \quad \underset{2\ 1}{\overset{\diagdown}{}} \mid \underset{\dot{6}}{} - \parallel
$$

$$
\underset{3\ \dot{6}\ \dot{1}}{\overset{\frown}{}} \mid 6 \quad \underset{3\ 5}{\overset{\diagdown}{}} \mid 1 \quad \underset{2\ 3}{\overset{\frown}{}} \mid \underset{3\ 2}{\overset{\frown}{}}\underset{1\ \dot{6}}{\overset{\diagdown}{}} \mid 1 \quad \underset{2\ 3}{\overset{\frown}{}} \mid 1 \quad \underset{2\ 3}{\overset{\frown}{}} \mid 1 \quad \underset{2\ 1}{\overset{\diagdown}{}} \mid \underset{\dot{6}}{} - \parallel
$$

第三节

第一课　分解和弦

分解和弦的弹奏是将和弦的所有音按照先后顺序有节奏地依次弹出。

分解和弦的弹奏有两种音型：四指弹奏和三指弹奏。

一、指法要领

（1）弹奏时保持半握拳的手型，手指关节自然弯曲，虎口打开。

（2）根据需要将四个手指（无名指、中指、食指、拇指）或三个手指（中指、食指、拇指）的指尖同时放在相应的四根或三根琴弦上。

（3）指尖发力，手掌撑开，使每个手指弹奏出的音色与音量一致。

（4）弹奏完的手指迅速离弦，向手心方向自然弯曲。

二、指法练习

练习要点：

（1）当音与音之间跨度较大时，不弹奏的手指可以离弦。

（2）随着弹奏的音符，手指重心依次做出调整。

（3）如出现同一组分解和弦重复弹奏时，为避免义甲因碰到正在振动的弦而发出杂音，选用提弹法，手指弦外准备，而不是放在弦上。

（4）四个手指力量要均衡，在保证手型正确的前提下，注意音色平衡。

（5）不演奏的手指保持支撑，不要滑动。

（6）和弦音阶进行时控制好节奏的稳定与均衡，使音乐连贯。

（7）待右手练习后，可左手演奏。

（8）乐曲结束时的符号为反复记号，意为从头反复演奏一遍。

分解和弦练习（1）

1 = D 4/4

1　3　5　1̇ ｜ 1　3　5　1̇ ｜ 1 3 5 1̇　1 3 5 1̇ ｜ 2　5　6　2̇ ｜

2　5　6　2̇ ｜ 2 5 6 2̇　2 5 6 2̇ ｜ 3　6　1̇　3̇ ｜ 3　6　1̇　3̇ ｜

3 6 1̇ 3̇　3 6 1̇ 3̇ ｜ 5　1̇　2̇　5 ｜ 5　1̇　2̇　5 ｜ 5 1̇ 2̇ 5　5 1̇ 2̇ 5 ：‖

分解和弦练习（2）

1 = D 4/4

5̣　2　1̇　5 ｜ 5̣　2　1̇　5 ｜ 5̣ 2 1̇ 5　5̣ 2 1̇ 5 ｜ 3　1̇　6　3 ｜

3̇　1̇　6　3 ｜ 3̇ 1̇ 6 3　3̇ 1̇ 6 3 ｜ 2̇　6　5　2 ｜ 2̇　6　5　2 ｜

2̇ 6 5 2　2̇ 6 5 2 ｜ 1̇　5　3　1 ｜ 1̇　5　3　1 ｜ 1̇ 5 3 1　1̇ 5 3 1 ：‖

第二课　和弦

指法符号：
⌐
5
3
1 。

一、指法要领

（1）保持半握拳手型，虎口撑开，3个或4个手指同时向掌心发力，手指用力均匀，音量均衡，声音要整齐。

（2）弹奏时，几个手指略微分离，拇指的触弦点略靠左，其余手指依次往右错开，不要相互碰到。

（3）所有手指指尖的拨弦幅度要统一，选用提弹法，手指弦外准备拨弦，不要放在弦上准备，锻炼手指弹奏的瞬间爆发力，以免产生杂音。

（4）手臂与手腕在弹奏中要适当放松，运用惯性力，不可过于僵硬。

二、指法练习

练习提示：

本练习以两小节为一组，其中一小节要演奏和弦的单音组合，另一小节为和弦。在练习中，要注意掌握和弦组合以及和弦演奏的规律。

和弦练习

1= D 3/4

（谱例：和弦练习乐谱）

三、小乐曲

演奏要点：

（1）注意多个手指同时拨弦的准确，需多加练习。

（2）注意每个手指的拨弦力度要统一和均衡，在弹奏出的和弦中能够清楚听到每一个音。

（3）手臂与手腕在弹奏中注意适当放松。

和弦小乐曲
《茉莉花》节选

1 = D 4/4

江苏民歌

第三课　双手和弦

一、指法要领

（1）左手的弹奏要领与右手相同。

（2）双手弹奏时，左右手距离不要太远，大约间隔一个拳头的距离，以保证音色的统一。

二、指法练习

练习提示：

前6小节中，每两小节为一组，注意双手和弦的节奏与配合，后3小节，每小节为一组，在练习中注意弹奏规律，熟悉和弦之后可加快速度练习。

双手和弦练习

$1 = D$ $\frac{4}{4}$

三、小乐曲

演奏要点：

（1）左手和右手的拨弦方式都选用提弹法，以达到清透、有弹性的音质与音色，不要将手指提前放在琴弦上准备，那样会使义甲碰到正在振动的琴弦而发出杂音。

（2）乐曲节奏变化多样，可先打拍唱谱熟悉音乐旋律，开始练习时可先练习右手旋律，待熟练之后再练左手。

（3）旋律包含回滑音和4、7音按音，左手弹完和弦之后，要根据旋律提前准备按音。

（4）注意左右手音量的统一与平衡。

双手和弦小乐曲
《左手指月》节选

<div align="right">喻　江 作词
萨顶顶 作曲</div>

第四课 琶音

指法符号：
$$\begin{cases}\dot{1}\\5\\3\\1\end{cases}$$

琶音，是由低音到高音或高音到低音依次连续弹奏一串音符的指法。可单手弹奏，也可双手弹奏。

一、指法要领

（1）保持半握拳手型，手掌撑开，将手指提前放在要弹奏的琴弦上做准备。

（2）运用手腕带动，每个手指发力要均匀，保持音量均衡。

（3）按顺序弹奏，弹奏完的手指向手心方向自然弯曲。

（4）要区分琶音与分解和弦的不同：分解和弦是按节奏将和弦音依次弹出；琶音则是在规定的拍子内弹奏完一串音，相对稍自由。

二、指法练习

练习提示：

琶音演奏时可贴弦演奏，提前将全部手指放到相应的琴弦上。本练习前18小节为正琶音，第19小节开始为反琶音。反琶音的演奏顺序由高到低，演奏方法与正琶音一致。

琶音练习

1 = D 4/4

三、小乐曲

演奏要点：

（1）保持手指对琴弦的掌控，不要打滑。

（2）琶音的弹奏速度不能过慢，应该有一气呵成的感觉，不然效果会像分解和弦。

（3）乐曲中有运用延音线。当两个音高相同的音符上有连音线时，可理解为延音线，意为把这个音延长到两个音符时值相加的拍子演奏。演奏时只需弹奏第1个音符，第2个音符不用弹，直到把两个音符时值相加的拍数弹够即可。在练习时，可先打拍唱谱，开始唱时可先去掉延音线，待熟练之后，再加上延音线练习。

琶音小乐曲

《小城故事》节选

1 = D $\frac{4}{4}$

庄　好　作词
汤　尼　作曲

$\overset{\overset{3\cdot}{1\cdot}}{\underset{6\cdot}{3}}$ 5 6 5 6 $\dot{1}$ | 6 5 5 - - | $\overset{\overset{5\cdot}{3\cdot}}{\underset{2\cdot}{}}$ 6 3 2 3 5 | 3 2 2 - - |

小　城　故　事　多，　　　　充　满　喜　和　乐。

$\overset{\overset{2\cdot}{6\cdot}}{\underset{5\cdot}{2\cdot}}$ 3 5 $\dot{1}$ | 6 6 $\dot{1}$ 6 5 | $\overset{\overset{5}{2}}{\underset{5}{1}}$ 5 2 3 3 2 | $\overset{\overset{1}{5}}{\underset{3}{1}}$ $\dot{1}$ - - - - :||

若　是　你　到　小　城　来，　　收　获　特　别　多。

第五课　双手琶音

一、指法要领

（1）左手的弹奏要领与右手相同。

（2）双手弹奏时，左右手距离不要太远，大约间隔一拳头的距离，以保证音色的统一。

（3）双手琶音时，应从左手低音往右手高音依次弹奏，不要两只手一起弹。

二、指法练习

练习要点：

（1）本练习前8小节为正琶音，第9小节开始为反琶音。反琶音的演奏顺序由高到低，演奏方法与正琶音一致。

（2）练习以两小节为一组，其中一小节为要演奏琶音的单音组合，另一小节为琶音。在练习中，要注意掌握双手琶音的组合规律以及琶音的演奏规律。

（3）可由慢至快逐渐加速练习，以保证速度均匀。

（4）双手间距要小，以保证音色的统一。

（5）要在规定的拍子内完成琶音。

双手琶音练习

1 = D $\frac{4}{4}$

第六课　花指

指法符号：✳ 。

花指，是古筝最具特征的指法之一。拇指快速用连托的指法由高到低弹奏数根琴弦，呈现出流水般的效果。花指分为板前花和正板花。

一、指法要领

（1）花指与连托的弹奏方法基本相同。虎口打开，拇指支撑住，小关节不要内凹，也不要过分凸起，其余手指自然弯曲收起。

（2）手腕放平，拇指向前倾斜，轻轻下压琴弦，运用手臂的力量，手腕与手指紧密配合，迅速向前推动。

（3）板前花：不占拍子，通常用在乐句的开头，起装饰效果，时值较短。

（4）正板花：占拍子，通常用在乐句的中间，是旋律音的一部分，根据谱面要求可长可短。

二、指法练习

练习提示：

第1个练习为板前花练习，注意花指不占主音时值，而是占前1拍的最后1/4拍。第2个练习为正板花，花指时值为半拍。

花指练习（1）

$1 = D \ \frac{2}{4}$

花指练习（2）

1 = D 4/4

1 * 2 * 3 * 5 * | 2 * 3 * 5 * 6 * | 3 * 5 * 6 * i̇ * | 5 * 6 * i̇ * 2̇ * |

2̇ * i̇ * 6 * 5 * | i̇ * 6 * 5 * 3 * | 6 * 5 * 3 * 2 * | 5 * 3 * 2 * 1 * ‖

三、小乐曲

演奏要点：

（1）拇指"花指"接食指"抹"时，不要停顿，与旋律音的衔接要紧密。

（2）"板前花"弹奏音域不要太长，它只是装饰性的。不要占旋律音的拍子，不要在正拍上弹。

（3）拇指"花指"的弹奏区域不要超过下一个换指的音，音域范围要随着旋律音的位置而变化。

（4）乐曲中有运用延音线。当两个音高相同的音符上有连音线时，可理解为延音线，意为把这个音延长到两个音符时值相加的拍子演奏。演奏时只需弹奏第1个音符，第2个音符不用弹，直到把两个音符时值相加的拍数弹够即可。在练习时，可先打拍唱谱，开始唱时可先去掉延音线，待熟练之后，再加上延音线练习。

花指小乐曲
《知否知否》节选

李清照、张靖怡　作词
刘炫豆　作曲

1 = D 4/4

1 2 | 3 2 3 3 6· 3 2 3 3 2· 7 5· 0 0 6 5 | 6 5 6 6 3 3 3 2 1 |

一朝　花开傍　柳，寻香误　觅　亭侯，　　纵饮　朝霞半　日晖，　风雨

2 3 3 - 1 2 | 3 2 3 3 6 6 3 2 1 1 5 3 | 3 - - 0 3 5 |

着　不　透。　　一　任　宫长骁　瘦，台高冰泪　难流，　　　　锦书

送罢葺 回首， 无余 岁可偷。 昨夜雨疏风骤,浓 睡不消残酒，

试问卷帘人,却道海棠依旧，知 否 知 否， 应是 绿肥 红 瘦。

昨夜雨疏风骤,浓 睡不消残酒，试问卷帘人,却道海棠依旧，知 否 知 否， 应是

绿 肥 红 瘦。

第七课　刮奏

指法符号：　↗ 上行刮奏和　↘ 下行刮奏。

一、指法要领

（1）上行刮奏：由低音向高音刮奏，与连抹的方法相似，通常使用食指快速刮过数根琴弦。注意保持好半握拳的手型，食指指尖立起来，触弦角度与"抹"相似。

（2）下行刮奏：由高音向低音刮奏，使用拇指，与花指的方法相同，但时值和距离更长。注意虎口打开，大关节撑住，不要凹进去。

（3）刮奏时，用手臂带动手指向前或向后推动，手腕相对放松。指尖稍微倾斜，触弦不要太深，以保证刮奏的流畅性。

二、指法练习

练习提示：

刮奏时值为一拍一个，演奏刮奏时注意速度不宜过快，感受手指连续滑过每一根琴弦时，琴弦充分震动的感觉。

刮奏练习

$1 = D$ $\frac{4}{4}$

三、小乐曲

演奏要点：

（1）刮奏的长短根据拍子的需要。

（2）刮奏的速度变化要结合音乐的情绪和内容，在此乐曲中，刮奏速度不宜过快。

<div align="center">

刮奏小乐曲

《月亮代表我的心》节选

</div>

孙　仪　作词
翁清溪　作曲

$1 = \mathrm{D}\ \frac{4}{4}$

| 0 5 | 1· 3 5· 1 | 7· 3 5 0 5 | 6· 7 i 6 | 5 − − 3 2 |

你　　问　我　爱　你　有　多　深，　我　爱　你　有　几　分？左　我　的

| 1· 1 1 3 2 | 1· 1 1 2 3 | 2· 1 6· 1 | 2 − − 0 5 |

情　　也　真，我　的　爱　也　真，月　亮　代　表　我　的　心。左　　你

| 1· 3 5· 1 | 7· 3 5 0 5 | 6· 7 i 6 | 5 − − 3 2 |

问　　我　爱　你　有　多　深，　我　爱　你　有　几　分？左　我　的

| 1· 1 1 3 2 | 1· 1 1 2 3 | 2· 6 7· 2 | 1 − − 5 |

情　　也　真，我　的　爱　也　真，月　亮　代　表　我　的　心。左　　轻

凵 ╲ ⌒ 凵 ╲ 右 ╲ 凵 ╲ 凵 ╲ ⌒ 凵 凵
3· 2 1 5 | 7̣ - ↘ | 6̣ 7̣ | 6̣· 7̣ 6̣· 5̣ | 3 - - 5 |
轻 的 一 个 吻， 已 经 打 动 我 的 心，左 深

凵 ╲ ⌒ 凵 ╲ 右 ╲ 凵 凵 凵 凵 ⌒ 凵 凵
3· 2 1 5 | 7̣ - ↘ | 6̣ 7̣ | 1· 1 1 3 | 2 - - 0 5 |
深 的 一 段 情， 教 我 思 念 到 如 今。左 你

╲ 凵 凵 ╲ ⌒ ╲ 凵 凵 凵 凵 ⌒ 凵 凵
1· 3 5· 1 | 7· 3 5· 5 | 6· 7̣ 1̇· 6 | 5 - - 3 2 |
问 我 爱 你 有 多 深，我 爱 你 有 几 分？左 你 去

⌒ ╲ 凵 凵 凵 ⌒ 凵 ╲ 凵 凵 ⌒ 凵 右
1· 1 1 3 2 | 1· 1 1 2 3 | 2· 6̣ 7̣ 2 | 1̇ - ↗ - ‖
想 一 想，你 去 看 一 看，月 亮 代 表 我 的 心。左 左

第八课　撮抹

指法符号：右 左 右 左 ⌐⌐ ╲ ⌐⌐ ╲ 。

一、指法要领

（1）双手手心向下，手型呈半握拳状，手指自然弯曲。弹奏时，双手距离间隔要近一些，使音色、音量统一。

（2）每个手指的用力要均衡，节奏要稳定。建议使用节拍器练习。

（3）触弦时动作要敏捷，犹如蜻蜓点水，加强锻炼指尖的瞬间爆发力。不要敲打琴弦或者拽弦，要利用手腕的下甩惯性带动手指拨响琴弦。

二、指法练习

练习提示：

练习中前6小节为小撮，后6小节为大撮，注意指法的正确演奏。

练习要点：

（1）演奏小撮时，两个手指的拨弦力度要均衡。双手指尖保持一拳的距离，不要过近或过远。

（2）通常左手演奏力度较弱，刚开始练习时可放慢速度，注意左右手演奏音量保持一致。

（3）演奏时肩部放平，肘关节自然下垂，手腕保持平稳放松，切记手腕不能僵硬。

<p style="text-align:center">撮抹练习</p>

1 = D $\frac{4}{4}$

```
5  5  5  5  5  5  5  5  | 6  6  6  6  6  6  6  6  | i  i  i  i  i  i  i  i  |
2  5  2  5  2 5 2 5  2 5 2 5 | 3 6 3 6 3636 3636 | 5 1 5 1 5151 5151 |

i i i i i i i i | 6  6  6  6  6  6  | 5  5  5  5  5  5 |
1 1 1 1 1111 1111 | 6 6 6 6 6666 6666 | 5 5 5 5 5555 5555 |

3  3  3  3  3 3  3 3 | 2  2  2  2  2  2 | 1  1  1  1  1  1 |
3 3 3 3 3333 3333 | 2 2 2 2 2222 2222 | 1 1 1 1 1111 1111 ‖
```

<h2 style="text-align:center">轮撮练习</h2>

1 = D 4/4

右 左 右 左 右左右左 右左右左

```
i i i i i i i i i i i i | 6 6 6 6 6666 6666 | 5 5 5 5 5555 5555 |
5 5 5 5 5555 5555 5555 | 3 3 3 3 3333 3333 | 2 2 2 2 2222 2222 |

3 3 3 3 3333 3333 | 2 2 2 2 2222 2222 | 1 1 1 1 1111 1111 |
1 1 1 1 1111 1111 | 6 6 6 6 6666 6666 | 5 5 5 5 5555 5555 |

1 1 1 1 1111 1111 | 2 2 2 2 2222 2222 | 3 3 3 3 3333 3333 |
1 1 1 1 1111 1111 | 2 2 2 2 2222 2222 | 3 3 3 3 3333 3333 |

5 5 5 5 5555 5555 | 6 6 6 6 6666 6666 | i i i i iiii iiii |
5 5 5 5 5555 5555 | 6 6 6 6 6666 6666 | 1 1 1 1 1111 1111 ‖
```

第九课　扫弦

指法符号：⌇。

扫弦技法多用于表现情绪热烈、激情的乐曲段落中。

一、指法要领

（1）保持半握拳手型，将食指、中指、无名指、小指四指并拢，手掌要有支撑感，运用指甲的背面快速扫在琴弦上。

（2）用中指、无名指、小指同时快速运用手腕由内往外转动的惯性力，由高音向低音方向扫相邻的几根弦。

（3）不仅用手腕的力量，还要用肘关节的惯性力，将力量甩至指尖，发出坚实有力的声音。

二、小乐曲

演奏要点：

（1）扫弦动作快速敏捷，扫完弦后手指保持自然弯曲。

（2）手臂肌肉充分收缩，弹奏时要具有爆发力。

（3）乐曲片段以两小节为一句，在练习时可先练熟右手旋律后，再加左手扫弦。

<div align="center">

扫弦小乐曲

《雪山春晓》节选

</div>

1 = G 2/4

第十课　泛音

指法符号：○。

一、指法要领

（1）泛音分双手和单手两种指法，常用双手打泛音。

（2）双手打泛音，是用左手小指指肚或者中指、食指中关节，轻碰右手手指弹奏的琴弦。

（3）左手泛音点的位置在弹奏的那根弦的前岳山和筝码的中间点。

（4）初练时，可在琴弦上提前标出左手泛音点，以保证准确地弹奏出泛音。

（5）弹奏时，左右手是同时的，要配合好。左手轻轻点按琴弦，避免用力压弦，右手将乐音拨出。右手拨弦与左手点弦要一致，要避免发出哑音。标准的泛音效果是原音的高八度音色。

（6）从高音到低音，左手泛音点的位置不是一成不变的，而是会逐渐向左移。因为随着筝码位置的改变，泛音点的位置也根据右岳山到筝码的不同距离而改变。

二、指法练习

练习提示：

泛音练习时注意泛音点的位置，准确地在筝码和前岳山1/2处轻点琴弦，左右手同时触弦。

泛音练习

1 = D 2/4

```
○  ○  ○  ○  ○  ○  ○  ○  ○  ○  ○  ○  ○  ○  ○  ○
1  1 | 2  2 | 3  3 | 5  5 | 5  5 | 3  3 | 2  2 | 1  1 |

○  ○  ○  ○  ○  ○  ○  ○  ○  ○  ○  ○  ○  ○  ○  ○
1  3 | 1  3 | 2  5 | 2  5 | 3  6 | 3  6 | 5  i | 5  i ‖
```

三、小乐曲

演奏要点：

（1）左手点弦轻而快，以保证泛音的轻盈和灵巧。

（2）弹奏时，一定要左右手同时触弦。如果左手不等右手弹完弦就离弦，会得不到泛音效果；如果左手离弦太慢，则会发出闷闷的声音。

（3）泛音音色晶莹剔透，触弦动作犹如蜻蜓点水。

（4）右手节奏多变化，可先熟练右手旋律后，再练习泛音。

泛音小乐曲
《梅花三弄》节选

1 = D 4/4

1 5 5 5· 3 2 | 1 5 5 5· 3 2 | 5/4 1 2 1 2 3 5 5 5 — | 5 6· 5 3 3 — |

4/4 5 1 6· 5 3 | 3· 2 1· 2 | 5/4 1 2 3 6 5 5 5· 3 2 | 4/4 1 2 3 2 5 |

3· 2 1 6 1· 6 1 | 2 1· 1 — ‖

第十一课　摇指

指法符号：⅍。

一、指法要领

摇指，是利用腕关节旋转摆动的惯性，使拇指在同一条弦上用极快的速度均匀连续地重复劈托的一种指法。摇指将旋律由"点"连成"线"，使音乐更加流畅，富有歌唱性。

摇指可用右手摇，也可用左手摇，并分为多种类型，如拇指摇、食指摇、多指摇等。拇指摇的方法分为两类：一类叫"扎桩摇"，另一类叫"悬腕摇"。

拇指扎桩摇：

（1）小指扶在前岳山的右边，也可扶在前岳山上，这要根据小指的长短决定，如较短则扶在前岳山上。

（2）食指捏住拇指义甲底部，使拇指义甲弹劈时相对稳定不晃动。不要只用拇指单独摇动。

（3）手掌中间呈圆形，其余手指自然弯曲，在拇指摇动时不可紧紧握拳或伸直手指。

（4）摇奏时，运用腕关节旋转带动手指连续反复劈托，要将手臂的重量落到触弦点上。

（5）拇指连续劈托时，劈与托的速度和力度应是均匀平衡的。不可出现一强一弱或节奏不平均。

（6）在连续摇指需换弦时，要利用肘关节的伸曲动作。使音与音之间连贯，让音乐流畅动听。

拇指悬腕摇：

（1）去掉扎桩摇指中的小指扶扎，将小指像其余手指一样自然弯曲。

（2）以腕关节为轴心，转动手腕，快速劈托使音由"点"连成"线"。

二、指法练习

练习提示：

正确佩戴拇指义甲，选择合适大小与弯度的拇指义甲。初学时，可先从扎桩摇开始练习，再练习悬腕摇。

摇指练习

1 = D 4/4

┐└┐└ ┐└┐└ ┐└┐└
1 1 1 1 1111 1111 | 1≶ - 1≶ - | **2 2 2 2 2222 2222** | 2≶ - 2≶ - |

3 3 3 3 3333 3333 | 3≶ - 3≶ - | **5 5 5 5 5555 5555** | 5≶ - 5≶ - |

6 6 6 6 6666 6666 | 6≶ - 6≶ - | **i i i i iiii iiii** | i≶ - i≶ - ‖

三、小乐曲

演奏要点：

（1）初学时，腕关节容易紧张、僵硬。手指可先离开琴弦，在桌子上或岳山上练习自然旋转，待手腕可以轻松地快速旋转重复摆动时，再在琴弦上进行练习。

（2）注意是先劈后托，不要搞反顺序。

（3）劈与托的音量要一致，音色要统一。

（4）触弦不可过深，不要让胶布碰到琴弦。

（5）先慢练重复性的转腕劈托，再逐步加快劈托的速度。

摇指小乐曲
《梁祝》节选

1 = D 4/4

何占豪、陈 钢 作曲

3 - 5. 6 | i≶ 2 6 i 5 | 5≶ i 6 5 3 5 | 2≶ - - - |

2̇≶ 3̇ 7 6 | 5≶ 6 i 2 | 3 i 6 5 6 i | 5≶ - - - |

3· 5 7 2 | 6 i 5 - - | 3·5 3 5 6 7 2 | 6 - - 5 6 |

i· 2 5 3 | 2 3 2 i 6 5 | 3 - i - | 6 i 6 5 3 5 6 i |

5 - - - ‖

第十二课　扫摇

指法符号：🎵。

扫摇由右手完成，是中指扫弦与摇指两种技巧相结合的一种指法。常在乐曲较有气势或需要增加力度与音量时出现。

一、指法要领

（1）在拇指摇奏的第一下"劈"的同时，中指在低八度音区迅速勾扫数根弦（两根以上的琴弦）。扫弦的节奏通常为每一拍扫一下。

（2）摇指是扫摇的基础，但需注意，每组扫摇都为4个音，即"劈、托、劈、托"，不可多。并且要在第一个"劈"上同时加中指勾扫，要注意"劈"和"勾扫"是在一个动作内完成的，也就是利用手臂快速地由外向内（向身体方向）动作，不要分为两次弹奏。

（3）中指勾扫完琴弦，手腕迅速向身体方向转动。指尖要有力，做出强调重音的效果。

二、指法练习

扫摇练习

1 = D 4/4

（谱例略）

三、小乐曲

演奏要点：

（1）扫弦时，中指扫弦动作快速敏捷，勾扫完弦后手指迅速自然弯曲。

（2）摇指的第一下"劈"与中指扫弦要同时进行，不能一前一后出声。

（3）要运用摇指旋转手腕的方法，中指勾扫完琴弦，手腕迅速向身体方向转动。

（4）注意不要让其他手指碰触到中指勾扫完的琴弦，以免产生杂音。

扫摇小乐曲
《洞庭新歌》节选

1 = D 2/4

第三单元 考级曲目

《春苗》

一、乐曲介绍

　　《春苗》是著名古筝演奏家林坚老师于1988年以苗族民间音乐为素材创作的一首古筝曲，旋律抒情优美，节奏轻快活泼，表现出苗家儿童在祖国的雨露阳光哺育下，像春苗一样苗壮成长的优美景象。该曲1988年问世之后，不胫而走，被多家考级单位出版的古筝考级曲集收录，如今成为许多筝人的习筝必弹曲。

二、作者简介

　　林坚（1941—　 ），广西艺术学院副教授、中国音乐家协会古筝学会理事、中国民族管弦乐学会广西分会副会长、中国民族管弦乐学会古筝专业委员会理事、广西古筝学会会长。1961年毕业于中央音乐学院。她所创作的曲目《春苗》获省级创作奖，《漓江春色》在全国第三届民族管弦乐作品展播中获优秀作品奖。

三、曲谱及演奏注释

春 苗

林 坚 作曲

春 苗

林 坚 作曲

①引子部分的节奏可稍自由，高音音色明亮灵动，音色处理要干净，义甲接触琴弦要浅。下滑音表现婉转，松手不要过快，要让滑音的余音充分发挥出来。小附点的节奏要表现出来。右手提前准备mi*的下滑音，弹响后缓慢松手，使滑音婉转悠长。

②注意连续十六分音符节奏的正确演奏。

③注意变化音的音准，降mi与re之间为小二度关系，按弦时用耳朵听辩音准。

④左手刮奏的音量不宜过大，不可掩盖过右手旋律音。

⑤此句演奏要求同上。

⑥中板部分前4小节为乐段的起板，注意节奏的稳定。演奏时右手节奏具有跳跃性，不要处理得太过死板，音乐灵巧，左手可用小指或无名指演奏，左右手协调配合。

⑦中板是3/4的节奏，三拍子是最富有舞蹈性的音乐节奏，所以在演奏中速度不宜过慢，要让音乐流动起来。注意摇指时值的准确，不要拖拍或者少拍，要与后面的单音衔接准确、流畅。

⑧注意装饰音短小、灵巧，一定不要占主音的时值，而是占前一个音的最后1/4拍。

⑨此6小节是上一句的重复，在演奏时可在力度上较之前稍弱一些，与第一遍有所对比，让音乐更富有层次感。

⑩左手的伴奏旋律节奏要稳定，不要忽快忽慢。在练习时可先左右手单独练习，右手熟悉节拍、旋律，左手记住指法并不断重复演奏，可在练习中弹奏左手伴奏音符，同时唱右手主旋律，熟悉音乐及对位，之后再双手练习。

⑪此段音乐共分为4句，每句4小节；其中第1、2句的前两小节一样，后两小节有变化；第3、4句的前两小节一样，后两小节有变化，在练习中要注意记忆及区分。音乐速度较之前节奏较密集，右手旋律轻快、灵巧，演奏时要注意保持手型姿势的平稳，不要有太大的跳动，要保持音乐节奏的准确及稳定。左手伴奏旋律为一个音型的不断重复，演奏时要确保指法正确，手型平稳、每个音力度均匀、速度稳定。在练习时可先放慢速度，一小节一小节地练习，熟悉音乐旋律及左右手的对位，熟练之后再慢慢加速。

⑫左手小撮与右手主音对位，右手装饰音演奏不要占主音时值。

⑬轮撮演奏注意左右手交替频率要稳定，演奏速度不能慢，要与前面节奏保持一致。轮撮在演奏时要保持手型半握状，手腕平稳，肘关节自然下垂，不要端肩，手指拨动弹响琴弦，左右手相隔不要太远。注意左右手演奏力度的一致，左右手交替演奏的频率要稳定。

⑭左手刮奏伴奏随着右手旋律音的变化而变化，不要一直在同一个地方演奏。刮奏范围控制在一个八度之内，不要刮得太多太长。刮奏时值为八分音符，以四分音符为1拍，每一个拍刮奏占半拍，注意与右手的协调配合，确保演奏时值的正确。

⑮结尾是乐曲开头引子的再现，演奏要求与之前一致。

*考虑到考级与演奏、交流的实际需要，本书第三单元与附录使用唱名而非简谱数字。同学们也可借此进一步练习识谱。

四、乐曲总结

（1）全曲音乐旋律优美、流畅，难点技巧为摇指、双手配合演奏、轮撮，在练习时应着重训练。其中摇指技法要坚持每天练习，确保摇指的密度和力度。双手演奏在开始练习时一定要放慢速度，耐心细致地熟悉左右手各自的旋律，仔细对位，之后再慢慢加快速度演奏。轮撮的练习也是一样，开始练习时放慢速度，拨弹时确保左右手在力度、速度上保持一致，待演奏熟练后，再加快速度。

（2）乐曲篇幅较长，可先分段练习，再找到难点段落重点练习，最后再一点点将全曲串起来。

《洞庭新歌》

一、乐曲介绍

　　《洞庭新歌》是一首美妙的古筝曲，由王昌元和浦琦璋编写于1973年。这首乐曲根据湖南民歌《洞庭鱼米香》改编而成。它生动地表现了千里洞庭湖碧波荡漾的美景，湖中鱼虾成群，稻谷飘香，传递出人们欢欣喜悦的心情。这首优美旋律的古筝曲将洞庭湖的壮丽景色和人们的愉悦情感完美地融合在一起。

二、作者简介

　　王昌元（1946—　），浙江杭州人，为中国当代著名的古筝演奏家、浙派筝传人王巽之教授之女。师从王巽之及潮州派古筝演奏家郭鹰，1969年毕业于上海音乐学院，先后担任上海歌剧院、上海乐团、中国艺术团、上海民族乐团的古筝演奏员。1984年赴美国肯特州立大学研究世界音乐并教授古筝。到美国后参与古筝相关的演讲、演奏。1964年创作并首演筝曲《战台风》，此曲大大拓展了筝的表演技法与表现能力。此外，她还创作了声乐作品《琵琶行》、筝曲《洞庭新歌》等10余首作品。

　　浦琦璋，中国女电子琴演奏家。她用电子琴演奏的黎国荃改编创作的《渔舟唱晚》，成为中央电视台新闻联播后天气预报的背景音乐。

三、曲谱及演奏注释

洞庭新歌

白诚仁　编曲
王昌元、浦琦璋　改编

1= D

【二】热情的小快板

【三】有力的快板

洞 庭 新 歌

白诚仁 编曲
王昌元、浦琦璋 改编

【二】热情的小快板

⑨

⑩

⑪ ⑫

⑬

⑭

【三】有力的快板

⑮

⑯

$$\left\{ \begin{array}{l}
\underset{3}{\overset{3}{3}}33322\,33\mid \overset{\dot{1}}{\underset{1}{1}}111\,\overset{\dot{1}}{1}11\mid \overset{\dot{2}}{\underset{2}{2}}222\,\overset{3}{3}333\mid \overset{5}{\underset{5}{5}}555\,\overset{6}{6}666\mid \overset{5}{\underset{5}{5}}555\,\overset{2}{2}222\mid \overset{5}{\underset{5}{5}}5555\,\overline{1\,6\,5\,3\,2}\mid \\
\underset{\cdot}{\overset{3}{6}}\quad 0\mid \underset{\cdot}{\overset{3}{6}}\quad 0\mid \underset{\cdot}{\overset{2}{5}}\quad 0\mid \underset{\cdot}{\overset{2}{5}}\quad 0\mid \underset{\cdot}{\overset{2}{5}}\quad 0\mid \underset{\cdot}{\overset{2}{5}}\quad 0\mid
\end{array} \right.$$

⑳ 㠃 突慢　　　　　　　　　　渐慢

$$\left\{ \begin{array}{l}
\overset{\cdot}{1}\,\overset{\cdot}{6}\,\overset{\cdot}{1}\mid \overset{\cdot}{2}\,\overset{\cdot}{5}\mid \overset{\cdot}{3}\,\overset{\cdot}{2}\overset{\cdot}{3}\mid \overset{\cdot}{1}\,-\mid \overset{\cdot}{2}\,\overset{\cdot}{3}\mid \overset{\cdot}{5}\,\overset{\cdot}{6}\mid \overset{\cdot}{5}\,-\mid \overset{\cdot}{5}\,-\mid \\
\begin{smallmatrix}1\\5\\1\end{smallmatrix}\,\begin{smallmatrix}6\\3\\6\end{smallmatrix}\,\begin{smallmatrix}1\\5\\1\end{smallmatrix}\mid\begin{smallmatrix}2\\6\\2\end{smallmatrix}\,\begin{smallmatrix}5\\2\\5\end{smallmatrix}\mid\begin{smallmatrix}3\\1\\3\end{smallmatrix}\,\begin{smallmatrix}2\\6\\2\end{smallmatrix}\begin{smallmatrix}3\\1\\3\end{smallmatrix}\mid\begin{smallmatrix}1\\5\\1\end{smallmatrix}\,-\mid\begin{smallmatrix}2\\6\\2\end{smallmatrix}\,\begin{smallmatrix}3\\1\\3\end{smallmatrix}\mid\begin{smallmatrix}5\\2\\5\end{smallmatrix}\,\begin{smallmatrix}6\\5\\6\end{smallmatrix}\mid 2\,3\mid 5\,0\mid
\end{array} \right.$$

㉑ 【四】如歌的慢板

$$\dfrac{4}{4}\ \underset{\cdot}{5}\cdot\ \underline{\overline{1653}\ 2}\ \overset{\cdot}{2}\mid \underset{\cdot}{5}\cdot\ \underline{\overline{3216}\ 5}\ 5\mid \overset{\cdot}{2}\ 5\ 7\ \overset{\cdot}{1}\mid \overset{\cdot}{2}\ -\ \overset{\cdot}{1}^{6}\ ^{2.}_{1.}\mid$$

$$\underset{\cdot}{5}\ \overset{\cdot}{2}\ \overset{\cdot}{3}\cdot\textcircled{5}\ \textcircled{3}\overset{\cdot}{2}\mid \overset{\cdot}{1}\ \overset{\cdot}{1}\ \overset{\cdot}{2}\cdot\ \underline{\overline{1653}}\mid \overset{\cdot}{2}\ \overset{\cdot}{2}\ \overset{\cdot}{2}\ \overset{\cdot}{1}\mid \overset{\cdot}{5}\ -\ \overset{\cdot}{5}\ -\mid$$

$$\left\{ \begin{array}{l}
\underset{5}{\overset{5}{5}}\ \underline{2\ 2}\ 3\ \overset{\cdot}{5}\mid \overset{\cdot}{6}\ \overset{\cdot}{1}\ \overset{\cdot}{2}\ -\mid \overset{\cdot}{5}\ \overset{\cdot}{2}\ \overset{\cdot}{2}\ \overset{\cdot}{1}\mid \overset{\cdot}{6}\ -\ \overset{\cdot}{6}\ -\mid \\
\underset{\cdot}{1}\diagdown\overset{\cdot}{1}\ \underset{5}{\diagdown}\,2\mid \underset{\cdot}{1}\diagdown\,\overset{\cdot}{5}\,\overset{\cdot}{1}\diagdown\,2\mid \underset{\cdot}{1}\diagdown\,\overset{\cdot}{1}\ \underset{5}{\diagdown}\,2\mid \underset{\cdot}{1}\diagdown\,\overset{\cdot}{5}\,\overset{\cdot}{1}\diagdown\,2\mid
\end{array} \right.$$

$$\left\{ \begin{array}{l}
\overset{1}{\underset{1}{1}}\ \underline{\underset{\cdot}{6}\ \overset{\cdot}{1}}\ 2\ 3\mid \overset{\cdot}{5}\ \overset{\cdot}{5}\ 2\ -\mid 2\ 2\ 2\ \underset{\cdot}{6}\mid \underset{\cdot}{5}\ -\ \overset{\cdot}{5}\diagup^{6}\mid \\
\underset{\cdot}{1}\diagdown\,\overset{\cdot}{1}\ \underset{5}{\diagdown}\,2\mid \underset{\cdot}{1}\diagdown\,\overset{\cdot}{5}\,\overset{\cdot}{1}\diagdown\,2\mid \underset{\cdot}{1}\diagdown\,\overset{\cdot}{1}\ \underset{5}{\diagdown}\,2\mid \underset{\cdot}{5}\diagup\,\overset{\cdot}{1}\ 0\ 0\mid
\end{array} \right.$$

㉒　　　　　　　　　　渐慢

$$\left\{ \begin{array}{l}
\overset{\cdot}{1}\ \underline{\underset{\cdot}{6}\ \overset{\cdot}{1}}\ \overset{\cdot}{2}\ 3\mid \overset{\cdot}{5}\ \overset{\cdot}{5}\ 2\cdot\ \underline{\overline{1653}}\mid \overset{\cdot}{2}\ \overset{\cdot}{2}\ \overset{\cdot}{2}\ \overset{\cdot}{6}\mid \underline{\underset{\cdot}{5}\ \underset{\cdot}{5}\ \overset{\cdot}{1}\ \overset{\cdot}{2}}\ \underline{\underset{\cdot}{5}\ \overset{\cdot}{1}\ \overset{\cdot}{2}\ 5}\mid \overset{\cdot}{1}\,\overset{\cdot}{2}\ ^{5}_{2}\atop^{1}_{1}\ -\ 5\parallel \\
0\ 0\ 0\ 0\mid 0\ 0\ 0\ 0\mid 0\ 0\ 0\ 0\mid 0\ 0\ 0\ 0\mid 0\ \begin{smallmatrix}5\\2\\1\\5\end{smallmatrix}\,-\ 0\parallel
\end{array} \right.$$

①音乐的一开始用刮奏描绘静谧的湖面，营造一种静谧、悠远的氛围。引子节奏可稍自由。刮奏演奏时注意拇指要立起来，关节绷住，不要凹进去，音色要扎实明亮。气息与抬手协调配合。第一个下行刮奏在高音区，音色明亮清脆，第二个上行刮奏在低音区，仿佛是第一组的回声，两组刮奏有呼应之感。上滑音按音要注意音准，按下去之后不要着急松手，要保持音准，让余音回荡。

②慢板为歌唱性旋律，主旋律的高低音变化产生一种男女对唱般的美好意境。演奏时应保证旋律的优美动听，同时肢体要与弹奏协调配合，应舒适大方，不要弯腰、低头。其中主旋律的高低音区变化，要在演奏中用不同的方式表现，以增强音乐的层次。第1段旋律在中高音区演奏，音乐优美明亮，仿佛女子的歌唱。

③此处实际演奏效果类似花指，只有半拍的时值。

④此处由la音上滑音按出，不要弹奏。

⑤此处为回滑音处理。

⑥第2段旋律在低音区，音色处理低沉浑厚，仿佛男子的低吟。

⑦第3段又回到高音区，要在音色的转换之间增强乐曲的层次及趣味性。

⑧注意右手旋律与左手刮奏的协调配合，在演奏时注意突出右手主旋律，左手刮奏伴奏的音量不可盖过右手旋律，左手刮奏应为两拍一组，演奏时不要乱。

⑨第2段小快板旋律欢快激昂。前8小节重音演奏突出，手指尖扎实有力，音色明亮，左手伴奏节奏对位要准确，可运用止音来减少杂音。

⑩快板旋律第一次出现，中音区演奏，音色明亮清脆。演奏处理轻巧、灵动，不要太过生硬、笨重，要加强指尖的力度与颗粒性。此段落旋律反复变奏不断重复，增强了音乐的层次感，在演奏时要注意在表演上的不同体现。注意整体速度的稳定与维持，在练习时可划分层次、段落逐一练习，可先打着拍子唱谱，对节奏、旋律熟悉之后再演奏，这样对于背谱也有一定的帮助。

⑪此处下滑音按弦要提前准备。

⑫旋律第二次出现，在低音区演奏，音乐处理刚劲有力。

⑬旋律第三次出现，此时又回到中音区。

⑭此处有4个连续的上滑音，左手按弦之后不要着急松手，要保持住音高，等右手弹下一个音的同时再松手。

⑮第3段快板强调"有力"，所有的双音、和弦都要扎实有力，要强调出来，注意节拍的准确与稳定。

⑯此处实际演奏效果为刮奏，占1拍时值，演奏节奏要准确。刮奏与小撮衔接紧密，中间不要有明显的空隙。刮奏的演奏要音色清晰明亮，演奏均匀，不要忽快忽慢，要保持稳定的频率，演奏范围控制在约一个八度之内，不宜过长。两只手演奏要协调配合，注意演奏速度保持原速不要慢。

⑰左手拨弦演奏时不要跳动，保持手型的平稳进行；右手刮奏从高音开始，随着左手旋律的变化而变化，演奏音量不要超过左手旋律。在练习时可先演奏右手刮奏，同时唱左手旋律，熟练左右手对位。

⑱演奏点奏时，双手手型保持一致，两只手不要分得太开，弹奏过程中要保持平稳，不要

来回跳动。双手交替频率要均匀，手指离琴弦不宜太远，义甲触弦不宜过深，快速拨弦后立即离开琴弦，以免出现杂音。在练习时可先放慢速度，确保双手力度与速度的一致，之后再加速练习。

⑲扫摇段落，"摇"运用手腕旋转带动指尖快速"托劈"，注意是先"劈"后"托"，手腕和手掌都保持放松状态不要僵硬。"扫"为一拍扫一次，在保持摇指的基础上，打开手掌，中指向内扫弦，注意扫摇的第一下中指和拇指是同时演奏。

⑳摇指段落，右手摇指为歌唱性旋律，演奏要流畅优美，摇指频率要密，换弦时不要有明显痕迹；左手伴奏为琶音与和弦的组合，演奏时找弦要快，演奏要流畅。在练习时可先左右手分开，逐一练习：右手摇指旋律可当作摇指基本功，完整反复地多次练习，以增强摇指的流畅度及耐力；左手伴奏旋律可在演唱右手旋律音的同时弹奏，以练习和弦的熟练度及与右手旋律的正确对位。

㉑慢板再现段落，与之前相呼应，演奏要求同之前一样。

㉒尾声演奏速度可稍稍放慢，使音乐安静优美，营造一种静谧的结束感。

四、全曲总结

（1）全曲共分为引子、慢板、快板、再现及尾声5部分，其中快板部分涉及了快速拨弹、点奏、扫摇、摇指4个技巧难点，在学习过程中需要逐一重点练习；练习过程需要耐心细致，要放慢速度，切不可急躁。

（2）引子和慢板部分要注意气息、肢体与演奏的协调配合，在弹奏熟练的基础上让音乐优美动听。

《高山流水》

一、乐曲介绍

此曲为浙江筝派的著名乐曲之一。全曲分为"高山"和"流水"两大部分。前半部分运用相隔两个八度带按滑的"大撮"和浑厚而优美的音色来描绘高山的雄伟气势；后半部分在按滑的同时，大量而连续地使用上下行的刮奏手法，表现了流水的不同形态，让人有身临其境、耳闻其声之感，是一首古朴典雅、抒情述志的乐曲。

二、作者简介

王巽之（1899—1972），浙江杭州人，中国当代著名的古筝演奏家，浙江筝派的代表人物。曾任上海音乐学院古筝、三弦教师，在此期间，他为浙江古筝，也为整个中国古筝音乐的发展作出了巨大贡献。他整理、编写出《孟姜女》《三十三板》《灯月交辉》等筝曲初级教材；改编、创作了《高山流水》《月儿高》《霸王卸甲》《海青拿鹤》等筝曲；发展、创新了"摇指""扫摇"等古筝技法，并发展了多种左手弹奏技巧；参与了古筝的乐器改革；培养了王昌元、张燕、项斯华、孙文妍、范上娥等众多古筝演奏家。王巽之不仅为浙江筝派的发展奠定了基础，更将古筝的整体表演艺术提高到了一个新的水平。

三、曲谱及演奏注释

高 山 流 水

浙江筝曲
王巽之　改编
项斯华　演奏谱

1 = D

高 山 流 水

浙江筝曲
王巽之　改编
项斯华　演奏谱

①在演奏时要注意把握乐曲的音乐风格与内涵。乐曲的一开始用两个八度的大撮带"双托"技法来表现巍峨、壮丽的高山之姿，演奏时要注意低音区的音色应浑厚、深沉，整体的演奏速度不宜太快，气息要沉稳，演奏要大气。双八度的大撮如果手太小够不到的话，最低音可使用左手小指弹奏，声音要浑厚低沉。双托的上滑音按弦在右手弹完之后，注意不要着急，要跟随音乐的节奏，按弦时速度不要太快，要平稳地将琴弦按到正确的音高之后保持住，不要着急松手，要等右手弹响下一个音的同时再松手。注意此处附点的节奏要表现出来。

②"高山"段落整体的意境古朴典雅，在演奏中不宜有过多的肢体语言，保持基本的端正演奏与乐句中的抬手即可，过多不必要的肢体动作不仅影响旋律的演奏，更容易打破乐曲整体的音乐氛围。颤音缓而稳，演奏时频率不要太快，要保持一个适中的频率持续运动，不要出现突然而极速的颤音。

③此处演奏先弹do音，之后左手按do到re的上滑音，按到之后右手由弱进，摇do音（此时音高为re），在过程中慢慢做渐强处理，此处摇指可延长，之后左手慢慢松手，使音高回到do音。

④此段稍稍提速，音乐旋律应流畅自然，演奏时不要太过呆板。

⑤注意谱面所标记的分句及力度记号，并在演奏中表现出来。

⑥这一句与上一句形成对比，音乐旋律由中高音区转为低音区，音色由明亮转为低沉浑厚，要注意增强音乐的层次。高音音色应明亮干净，在演奏中注意用小关节运动拨弹琴弦，义甲接触琴弦要浅，以保持音色的颗粒性与流畅度。低音音色应低沉古朴，在演奏中可借助手肘带动手腕、手掌一起演奏，掌心撑住劲，带动手指拨动琴弦，营造深沉幽远的意境。

⑦此处sol的音是通过按滑音完成的，在保证音准的基础上要注意严格按照拍子演奏，不要随心所欲。

⑧此曲中所有的滑音按弦都按节奏按音，滑音应婉转绵长，以延长余音。低音声部的部分滑音是对古琴音色的模仿，应古朴幽远。

⑨此段落运用上、下行刮奏及"双抹"的组合形式，营造一种如流水潺潺般连绵不绝、源远流长的音乐意境。在演奏中要注意音乐的乐句划分，乐句与乐句之间要有音乐起伏，以增强音乐的层次感。谱面上所标记的力度记号要在演奏中表现出来。在演奏中要突出"双抹"及旋律音，注意不要与上、下行刮奏混在一起。上、下行刮奏的演奏范围相对不固定，可根据音乐情绪自行演奏长短。在演奏时要注意上、下行刮奏与"双抹"及旋律音交替演奏的过程中不要有明显的停顿与间隔，要尽量让刮奏将主旋律串联起来，以营造流水般延绵不绝之感。

⑩结尾段落大撮的演奏要肯定、厚重，左手伴奏的刮奏要流畅连贯，且演奏的音量不可盖过右手的旋律音。

⑪泛音演奏的过程中左右手应同时起落，左手按压琴弦时应轻巧、有弹性，压弦时注意不要太重导致将泛音压瘪，要快速找准筝码与岳山的中间位置，与右手协调配合，泛音音色应清亮、悠远。在乐曲的最后做一个渐慢处理，让音乐耐人寻味、回味无穷。

四、全曲总结

（1）在演奏《高山流水》这首乐曲时要特别注意乐曲的音乐内涵，在练习的过程中不仅要注意音符、节奏的准确，更要练习演奏表情以及音乐表现。在演奏时要注意姿势的端正与美

观，背要挺直，不要低头，两肩放松不要端肩，手肘自然下垂。在演奏中要注意音乐与气息的协调配合，合理运用抬手，让音乐与肢体语言相协调。

（2）要想真正弹好这首曲目，首先要了解乐曲段落以及乐句的划分，然后根据每一段所提示的意境对演奏速度与力度做出大致的判断，之后将谱面所标记的力度记号在演奏中自然流畅的呈现，最后通篇了解、练习整首曲目，对曲目的结构、意境有一个完整、全面的了解。可借助聆听音频、观看视频以及耐心细致的练习，做到完美演绎这首曲目。

《浏阳河》

一、乐曲介绍

　　《浏阳河》创作于20世纪50年代。在70年代初，著名古筝演奏家张燕将其改编为一首精彩的筝曲。改编曲虽未对原曲进行大幅调整，但巧妙地在各段运用不同的古筝技法，赋予乐曲独特的特点。这使得《浏阳河》筝曲充满浓郁的民族色彩，更富感染力，深情地表达了人们对家乡和生活的热爱。

二、作者简介

　　张燕（1945—1996），江苏无锡人。11岁时考入上海音乐学院附中学钢琴，后改学古筝。1968年毕业于上海音乐学院民族音乐系。1978年调至东方歌舞团任独奏演员。张燕借鉴了西洋乐器的演奏技法，丰富了古筝演奏技巧。其演奏表现力丰富，技术全面。她所演奏的古曲柔润古朴，现代曲则刚健有力，有强烈的时代气息。她曾把《浏阳河》《草原小姐妹》等改编成古筝曲，创作了古筝独奏曲《东海渔歌》，并多次出国访问，将古筝艺术传播至国外。

三、曲谱及演奏注释

浏阳河

$$
\begin{array}{l}
\underset{6165}{\diagdown \llcorner \llcorner \llcorner} \underset{3253}{\diagup \llcorner \llcorner} \mid \underset{2321}{\diagdown \llcorner \llcorner \llcorner} \underset{6156}{\diagdown \llcorner \llcorner} \mid \dot1 \ \dot1 \ \underline6 \ 5 \mid \dot1\dot1\dot1\dot1 \ \dot1\dot1\dot2\dot3 \mid \underset5{\dot5} \ \dot5 \quad \overset5{\dot3} \mid \\
\underset{6 \atop 3}{6} \ \underset{6 \atop 3}{6} \mid \underset{5 \atop 2}{5} \ \underset{5 \atop 2}{5} \mid \underset{3 \atop 1}{3} \ \underset{3 \atop 1}{3} \mid \underset{1 \atop 5}{1} \ \underset{1 \atop 5}{1} \mid \underset{1 \atop 5}{1} \ \underset{1 \atop 5}{1} \mid
\end{array}
$$

$$
\begin{array}{l}
\dot2\dot3\dot2\dot1 \ 6156 \mid \dot1 \ 6 \ \underline{5\dot16} \mid \underset{55\dot16}{\frown\llcorner\diagdown\llcorner\diagdown\llcorner} \underset{6535}{\diagdown\llcorner\diagdown\llcorner} \mid 3253 \ 6156 \mid \dot1\dot1\dot1\dot2 \ 5653 \mid \\
\underset{2 \atop 6}{2} \ \underset{2 \atop 6}{2} \mid \underset{6 \atop 3}{6} \ \underset{6 \atop 3}{6} \mid \underset{6 \atop 3}{6} \ \underset{6 \atop 3}{6} \mid \underset{5 \atop 2}{5} \ \underset{5 \atop 2}{5} \mid \underset{3 \atop 1}{3} \ \underset{3 \atop 1}{3} \mid
\end{array}
$$

$$
\begin{array}{l}
\overset2{2} \ \overset2{2} \quad \underline{2\dot3} \mid \dot1\dot1\dot1\dot2 \ \dot1\dot2\dot1 6 \mid 5 \quad \Big| \begin{matrix}\dot5\\\dot2\\\dot1\\5\end{matrix} \mid \underline{5316} \ 0 \quad \Big| \ \dot630 \ \dot150 \mid \\
\underset{2 \atop 6}{2} \ \underset{2 \atop 6}{2} \mid \underset{1 \atop 5}{1} \ \underset{1 \atop 5}{1} \mid 5 \quad 0 \quad \Big| \ 0 \quad \underline{5316} \mid 0 \ \underline{630} \ 0 \ \underline{\dot15} \mid
\end{array}
$$

$$
\begin{array}{l}
\dot6\dot5\dot310 \mid \underline{5316}\ 0 \mid \dot3\dot1650 \mid \dot310 \ \dot520 \mid \dot6\dot5310 \mid \\
0 \quad \underline{6531} \mid 0 \quad \underline{5316} \mid 0 \quad \underline{3165} \mid 0 \ \underline{310} \ \underline{52} \mid 0 \quad \underline{6531} \mid
\end{array}
$$

$$
\begin{array}{l}
\underline{5316}\ 0 \mid \dot1 6530 \mid \dot150 \ \dot260 \mid \dot5\dot3\dot160 \mid \dot520 \ \dot310 \mid \\
0 \quad \underline{5316} \mid 0 \quad \underline{1653} \mid 0 \ \underline{150} \ \underline{26} \mid 0 \quad \underline{5316} \mid 0 \ \underline{520} \ \underline{31} \mid
\end{array}
$$

$$
\begin{array}{l}
\dot26530 \mid \dot260 \ \dot310 \mid \dot150 \ \dot260 \mid \dot150 \ 630 \mid \dot5\dot3\dot160 \mid 0\dot1\dot230\dot1\dot23 \mid \\
0 \quad \underline{2653} \mid 0 \ \underline{260} \ \underline{31} \mid 0 \ \underline{150} \ \underline{26} \mid 0 \ \underline{150} \ \underline{63} \mid 0 \quad \underline{5316} \mid \underline{500} \ \underline{500} \mid
\end{array}
$$

浏 阳 河

唐壁光 原曲
张 燕 改编

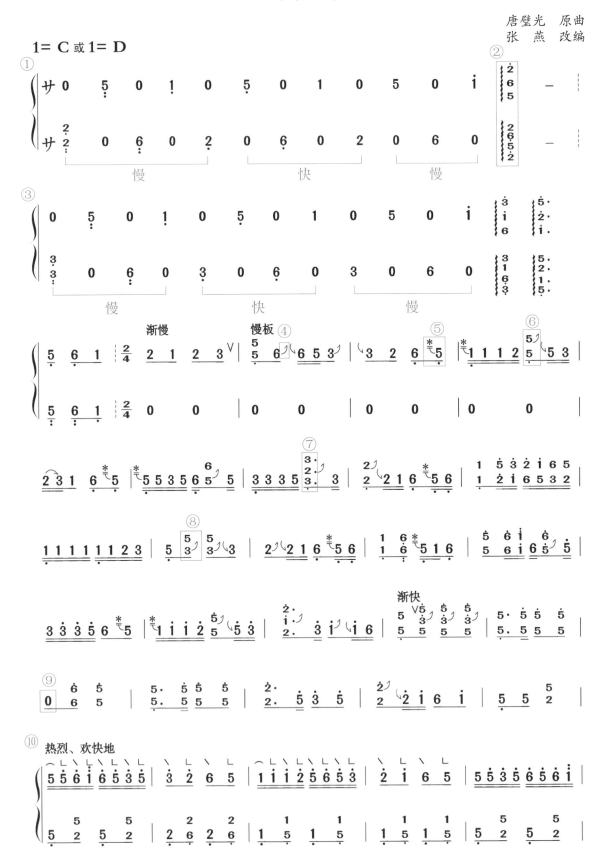

①引子部分的第一个大撮音色扎实肯定，弹响之后抬手换气。之后的分解和弦由慢起，运用气息将音乐拉长。再之后以谱面划分的句子做渐快处理，在最后3个音时慢下来，结束时换气，另起下一个琶音。散板气息沉稳，演奏速度宜慢不宜快，注意气息与抬手的协调配合，抬手时注意身体不要前倾，背部挺直。引子的旋律可用小指演奏，整体做一个渐快处理，增强音乐的流动性。

②练习琶音时记住旋律的分布规律，演奏时找弦要快，弹时要一气呵成，在1拍内完成演奏。演奏时注意整体的流畅，弹奏时手指提前放在相应的琴弦上准备好后再由低音至高音依次弹奏。

③此处演奏方法同①。

④慢板为歌唱性旋律，注意节奏的正确演奏，在弹奏前可先打拍子唱谱熟悉旋律。所有的上下滑音在演奏中要用耳朵听辩音准，上下滑音的衔接要做到流畅自然。注意演奏上滑音时不要着急，弹响la音后再按弦至do的音高。

⑤注意装饰音不能占用主旋律的时值，而是占前一个音的最后1/4拍。花指与旋律的衔接要紧密，不要有明显的空隙。

150

⑥大撮上滑音在右手拇指演奏的音按出。

⑦此处技法为八度双托，在演奏大撮的基础上，拇指同时双托re、mi两个音，弹响后左手按re到mi的上滑音。

⑧此处为双托技巧，演奏时注意运用手腕的力量带动演奏，手腕不要僵硬，拇指双托mi和sol音，弹响之后左手按mi到sol的上滑音。

⑨注意空拍的演奏及体现，首先要做到心中有数，空拍的地方要在心中唱出来，也可在演奏时用止音来表现，在这半拍时用右手手掌侧面轻轻压住琴弦，以停止琴弦震动，做出空拍。但首先要确保节奏的准确，不要拖拍或者少拍。

⑩快四点段落右手应保持两肩放松，不要端肩。手型保持平稳不要跳，手指拨弦音色应清晰流畅，义甲接触琴弦宜浅不宜深。左手伴奏音型要正确配合右手旋律，保持演奏中的平稳，动作不宜过大。练习时可分句，放慢速度，耐心细致地配合左右手的节奏与旋律练习。音乐旋律应流畅、活泼，演奏速度不宜过慢。

⑪此处指法如谱所示，分解和弦段落左右手应衔接流畅，双手演奏保持平稳，协调配合，整体不要有大的跳动。每小节第1个音为重音，右手拇指音色应清澈明亮，如水滴般跳动。在音乐处理上，分解和弦段落开始可做一个慢起渐快的处理，之后的演奏速度可稍快一些，整体演奏风格灵动、轻快，表现出如流水般的流畅与缓急得当。

⑫在音乐处理上，为第4段慢板的再现旋律，演奏要求跟之前一致。

⑬结尾段落的琶音应流畅自然、一气呵成，弹完之后可抬手呼吸，让琶音的音色充分发挥出来之后再演奏下一组，也是将乐句撑长，为结束做准备，注意三连音的节奏要平均。

四、全曲总结

（1）乐曲可大致分为引子、慢板、快四点段落、分解和弦段落、慢板再现及一个小的尾声，在演奏时要注意乐曲结构的划分及每段在演奏中的处理要求。

（2）引子是乐曲的开始，在演奏时应结合乐曲的情景与意境，运用一连串的分解和弦及琶音技巧营造出一种平和、宽广的氛围。

（3）慢板旋律是一段歌唱性旋律，因主旋律根据民歌音调改编而成，在演奏时应格外注意音乐的优美与歌唱性，以及左手按滑音的准确度。在练习时可多听多模仿，模唱主旋律音调，增加音乐感觉。

（4）快四点段落是技巧性段落，也是本乐曲的难点之一，此段对于音色颗粒性以及演奏速度都有要求，此段需要大量的练习以达到乐曲的要求。

（5）分解和弦段落是本乐曲的另一个难点，在要求音色及速度的基础上，还要加入音乐的表现，此段落也需要大量细致的练习。

《山丹丹开花红艳艳》

一、乐曲介绍

此曲作于1972年3月，修订于1974年8月。乐曲根据刘烽作曲的同名歌曲改编，具有淳朴、高亢的"信天游"风格。乐曲描绘了广大劳动人民对漫山红透的山丹丹花的赞美之情，以及对未来及美好生活的追求。

二、作者简介

焦金海（1939—　），河南安阳人。他师从曹东扶，1963年毕业于中央音乐学院。是我国著名的古筝演奏家、筝乐作曲家。曾任中国筝会副会长、中国音乐家协会古筝学会副会长、中央广播民族管弦乐团及湖南省广播电视艺术团古筝独奏员、厦门大学音乐系教授、湖南理工学院音乐系特聘教授等。

三、曲谱及演奏注释

山丹丹开花红艳艳

刘　烽　作曲
焦金海　改编

古筝表演艺术入门

155

山丹丹开花红艳艳

刘　烽　作曲
焦金海　改编

①乐曲开始音re用摇指技法且带延长记号，要演奏出仿佛站在宽广的黄土高原上的感觉，开头的长摇指音色要流畅悠远，要使用高密度的摇指，不要有明显的卡顿。在力度上由弱渐强的幅度要把握好，要在节拍内将情绪拉满，不要着急。此处摇指力度依次递进，一个比一个强，情绪越来越饱满，左手伴奏坚定有力，注意带有延长符号的音。

②摇指高音sol时达到乐句高潮，左手的刮奏强收，刮到高音区时利用肘关节将余音扬起紧凑衔接后面慢起渐快的大撮。

③轮撮用小臂提起弹奏，不要提腕关节。速度为慢起渐快再渐慢。

④此处处理同②。

⑤fa音加重颤，音量强，情感朴实热情。下滑音mi音音量弱，注意是从fa下滑到mi，不要从sol下滑到mi，下滑要缓慢，情感要委婉深情。乐曲为陕北民歌改编，要正确把握乐曲整体的音乐风格特点。乐曲中fa、si按音较多，在演奏中一定特别注意音准，fa、si音在按弦中往往带有颤音，注意颤音时不要改变原有音高。

⑥引子过后的过渡段是慢板段落，音乐情绪较明朗，演奏时速度平缓，不可太快，如讲故事般娓娓道来，注意节奏的准确演奏。短摇技巧要加重音，使音乐干脆，不拖拉。左手伴奏手臂提起要敏捷灵巧，使音乐更富有跳跃感。此处第1拍第1个音为重音，要在演奏中体现出来，空拍要做到"心中有数"，在演奏时可用止音来体现。第2拍的两个音演奏可稍弱一些。注意附点节奏要表现出来。

⑦连续的大撮演奏要流畅，要随着音高起伏做强弱处理，通常由高音往低音进行时可做渐弱处理，由低音往高音进行时可做渐强处理。

⑧此处滑音演奏为：从sol音快速上滑至la音。

⑨此处fa音摇指共3拍+八分附点，第2个fa音不用重复演奏。

⑩下滑音注意是从fa下滑到mi，不要从sol下滑到mi，下滑要缓慢，情感要委婉深情。

⑪主题慢板，旋律要富有歌唱性，要具有浓郁的地域性音乐特色，演奏要细腻动情，注意滑音及按音的音准及速度。

⑫注意左右手节奏的准确，摇指共6拍，左手在第3拍的后半拍进。

⑬装饰音处理轻巧、短促，音量不要盖过主音，不要占主音的拍子。

⑭此处音乐达到一个小高潮，大撮演奏扎实流畅，左手伴奏空拍要止音。

⑮此处注意节奏，为一拍一个，在演奏时不要抢拍，演奏音色应坚定明亮。

⑯快板连续大撮演奏时手型要保持平稳不要跳，掌心发力，手指拨动演奏，快速演奏时拨弹动作不要过大，要加强双音的准确度；演奏和弦时要保持手型的准确与稳定，确保3个音的音量平均。

⑰在演奏时注意重音突出，仔细看乐谱上的重音记号，并在演奏中表现出来，在正拍双手一起演奏时，一般情况为重拍，在演奏时双手演奏的力度应扎实有力，重音突出。注意保持乐段的速度与节奏的稳定。一开始练习时，可放慢速度演奏。

⑱注意音乐中的空拍，在演奏中可运用止音来体现。左手伴奏的节奏要准确。

⑲此处为反复记号，意为反复记号内的旋律重复演奏一遍。

⑳此处音符为一拍一个，注意节奏准确。

㉑注意切分节奏两只手的正确对位。

161

㉒力度记号为ff，此乐句音色应明亮高亢，手指拨弹要扎实有力，演奏节奏稳定。

㉓左手实际演奏效果为上行刮奏，左手演奏范围可根据右手旋律依次往高音区调整。

㉔慢起渐快处理，开始时起速一定要慢，并且保持住约一个小节，不要着急，之后再慢慢加快，不要有忽快忽慢的处理。

㉕轮撮部分速度较快，演奏时不要大跳，手型要保持平稳。

㉖慢起演奏方式同㉔。

㉗摇指段落，摇指音色扎实明亮，幅度绵密流畅，不要有明显的卡顿，换弦时要流畅自然。

㉘中板旋律再现段落，演奏处理与之前一样，演奏速度不要过快，为结尾做铺垫。

㉙尾声段落，和弦演奏要扎实，音色应明亮干脆，左手伴奏要对位准确，不要赶节奏。

㉚fa音的长摇，左手要提前准备好，摇指出来时要带音头，之后力度立即弱下来，再慢慢渐强，其间左手保持颤音并注意音准，摇指要在最强时收住。

四、全曲总结

（1）全曲共分为引子、慢板、中板、快板、再现、尾声6部分，其音乐带有浓郁的陕西地方音乐色彩。在练习时要注意每一段不同的音乐氛围及音乐表现。

（2）引子是音乐的开始，音乐氛围应宽广，在音乐处理上不要过于激动，情绪上要放缓一些，为之后的旋律做好铺垫。

（3）慢板段落仿佛是一段淡淡的回忆，在演奏中要保持一种沉稳、平静的音乐感觉。

（4）中板段落为主旋律，此处极具歌唱性，演奏时要在保证按滑音准确的基础上，让音乐如歌唱般深情婉转、如泣如诉。

（5）快板段落的音乐氛围欢快热烈，在演奏时要连贯、流畅，节奏稳定。

《渔舟唱晚》

一、乐曲介绍

　　《渔舟唱晚》是一首经典古曲。乐曲描绘了夕阳映照万顷碧波，渔民悠然自得，渔船随波渐远的优美景象。这首乐曲是20世纪30年代以来，在中国流传最广、影响最大的一首筝独奏曲。乐曲曲名出自唐代诗人王勃的《滕王阁序》："落霞与孤鹜齐飞，秋水共长天一色。渔舟唱晚，响穷彭蠡之滨；雁阵惊寒，声断衡阳之浦。"

二、作者简介

　　娄树华（1907—1952），河北玉田人，古筝演奏家。1925年在北京师从河南魏子猷学筝。1935年至1936年随中国音乐旅行团赴欧洲各国介绍中国筝艺术。同年录制《天下大同》《关雎》等古筝独奏乐曲唱片。娄树华多年从事古筝的教学工作，编有古筝练习曲21首及《筝曲选集》，他改变了筝曲的传统工尺谱记谱方法，以便于奏者按谱弹奏。《渔舟唱晚》创作于1938年至1939年。

三、曲谱及演奏注释

渔 舟 唱 晚

娄树华 改编
曹 正 订谱

1= D

慢板

（五线谱乐谱内容）

渔舟唱晚

1= D

娄树华　改编
曹　正　订谱

慢板

①上滑音：左手在右手弹完la音的后半拍后再按滑弦，至高音do的音高，左手将按弦保持到右手弹下一个音符时再松开。

②颤音的按弦频率不要太快，要保持匀速上下颤动，肩、肘、腕关节相对放松，手心用力，手指弯曲支撑住，要从手腕发力带动，不要有突然的、急促的抖动，动作应匀速而持久，以帮助延长余音。这里的re音在琴弦"内"的位置演奏，可稍弱一些，在颤音的帮助下，让音乐韵味悠长。

③在演奏连续的按滑音时,左手不要着急,要按音乐的节奏,与右手协调配合。在右手弹响sol音的后半拍,左手按弦至la音的音高并保持音准不动,直至右手弹响大撮mi之后,左手松手准备在大撮mi音的后半拍按弦至sol的音高,并连接之后mi音的下滑音。

④这里的大撮要指尖用力，弹出厚重的效果，使音乐意蕴深远。颤音要求同②，大撮的颤音要在右手拇指弹奏的音上演奏。

⑤这里的花指是装饰音，演奏时值占前一个音的最后1/4拍。花指与旋律音之间不要有明显的空隙，在演奏花指的同时，食指"抹"就应做好准备，拇指"花"到do音时，食指正好演奏出旋律音。在演奏花指时要注意拇指的小关节不要内凹，以防在演奏中义甲或胶布挂住琴弦。演奏过程中要运用肘关节带动拇指向前推动，其他手指自然弯曲收拢不要外翘。板前花的演奏注意不要占后面音（主音）的时值，而是占前一个音的时值。"花指"接"抹"时，衔接要紧密，不要有停顿。

⑥这里上滑音在后半拍按至sol音的音高，mi音到sol音为小三度，要注意音准。因琴弦较粗，需要用更大的力量按压琴弦才能达到正确音准，如手臂较短用不上力可运用全身的力量运力，可腿部用力使身体前倾向左偏移，加以背部运力按弦。注意在这个过程中，腰要挺直，头部不要过低。

⑦为点音，左手做上滑音和下滑音的组合，即为按弦加松弦。三个符号即为三次点音，每个点音占时值半拍，从第2个半拍开始。这也是让余音延长的技法。

⑧这里的do音为连音线的第2个音，不需要再次弹奏。

⑨这里的sol音在弦"内"的位置弹奏，指尖要控制力度，音量要弱一些，音色温润。颤音要求同②。

⑩变化音要注意音准，按弦要求同⑥。

⑪从第9小节第3拍开始，音乐速度较之前要稍快一些，旋律演奏应流畅自然。

⑫这里的花指有半拍的时值，在演奏中既不能时长不足，也不能拖拍，在演奏前可先打拍子唱谱，熟悉节奏之后再演奏。在花指演奏的过程中，"勾"就要做好准备，使花指与旋律无缝连接。

⑬这里的花指是装饰音，演奏时值占前一个音的最后1/4拍，花指与旋律音之间不要有明显的空隙。

⑭这里是相同旋律的两遍演奏，第一遍演奏时在琴的外侧，演奏力度强一些，第二遍演奏时在琴的内侧，演奏力度弱一些。两遍演奏形成对比，增强音乐层次。

⑮此处乐句建议在演奏之前先打拍子唱谱，分清乐句，在熟悉了旋律和节奏之后再演奏。fa的颤音是在左手按准fa音的基础上，右手弹响fa音后，左手先松一点，再回到fa的音高，按照这样的频率不断重复。演奏时要注意谱面所标记的力度记号，并在演奏中体现出来。

⑯此乐段音乐要流畅自然、一气呵成。在演奏中"连抹"的乐句可以做一个渐强的音乐处理，以增强音乐的起伏感，但幅度不用太大，不要太过死板。演奏连抹时手型要保持半握状不要外翘，手腕要保持平稳，食指小关节不要内凹，要运用臂力带动食指拉动琴弦。演奏应流畅自然。

⑰此段落是乐曲的高潮，在演奏中花指与旋律之间不要有明显的空隙，注意花指的演奏范围要随着演奏速度的不断加快而缩短，且花指的结束音不能超过即将要演奏的第2个音，即"托"的音。反复段落注意对演奏速度的把握，这个段落整体是一个渐快的过程，在开始时演奏速度应控制得较慢一些，为之后的加速做好铺垫。开始慢速演奏时花指的演奏范围可稍长一些，之后随着速度的加快，花指的演奏范围也应逐渐缩短。

⑱这里的刮奏是对乐曲气氛的渲染，演奏时要注意上下行刮奏"抹""托"在替换时不要有明显的空隙，演奏范围可长一些，使音乐连贯、流动起来，最后渐慢要落在高音do上。刮奏时拇指与食指的小关节要挺住不要内凹，音色饱满不要虚。拇指与食指交替时衔接要紧密，不要有空隙。演奏要流畅连贯。

⑲尾声段落的节奏可稍自由，营造出一种结束之感。运用左手的颤音和滑音技巧，将每个音的余音都发挥到极致，让人有一种意犹未尽、回味无穷的感觉。

四、全曲总结

（1）在分段学习的过程中，要时时复习，将所学的知识串联起来。

（2）练习时应按照句子的划分，循序渐进、一点一点地练习。在遇到难点时，可标注出来，集中耐心地练习，确保难点解决后，再整体练习。

（3）在整体演奏时，为确保乐曲的完整性，中途不要随意停顿。在演奏过程中，音乐表现、强弱对比、速度变化等方面都应在音乐中体现出来。

（4）在熟练演奏的基础上背谱演奏。

附　录

流行曲

《一荤一素》

一、乐曲背景

《一荤一素》是作者写给他妈妈的歌曲。作者的母亲在数年前因癌症离世，是他人生中的一大遗憾。在每个人的记忆深处，都有一双日夜操劳的手，妈妈在大家的生活中似乎存在得"理所当然"，我们甚至有时都忘记了她的脆弱，忘记了终有一天她也会离开。

二、演奏提示

乐曲旋律融合了东北民歌《摇篮曲》的素材，旋律婉转低沉，充满淡淡的忧伤与哀思。乐曲中有一些写在拍子上的上滑音，演奏时要注意滑音时值的把控。本曲中出现了较多的小附点节奏，可以通过跟着乐曲演唱来稳定节奏。弹奏泛音时可以通过在琴弦上画辅助点来增加准确性。

一荤一素

毛不易 作词
毛不易 作曲
郭 元 编订

1 = D 4/4

定弦： 2 3 4 5 6 1 2 4 5 6 1 2 3 5 6 1 2 3 5 6 1

♩ = 72

（古筝五线谱／简谱乐谱，歌词如下：）

日出又日落，　深处再深处，一张小方桌，　有一荤一素。

一个身影从容地　忙忙碌碌，一双手让这时光有了温度。

太年轻的人　他总是不满足，　固执地不愿　停下远行的脚步。望着

高高的天，走了长长的路，　忘了回头看　她有没有哭。

月儿明 风儿轻，可是你 在敲打

我的窗棂， 听到这儿你就别担心， 其实我过的

还可以。 月儿明 风儿轻，你又可 曾来过

我的梦里， 一定 是你来时太小心， 知道我睡得

轻。

月儿明 风儿轻 你又可 曾来过

我的梦里, 一定 是你来时 太小心,

知道我睡得 轻。

《万 疆》

一、乐曲背景

《万疆》是为庆祝中国共产党建党100周年所创作的一首国风歌曲，描写了华夏之壮美，山河之辽阔。作为中华民族的象征与骄傲，蜿蜒曲折的长城如巨龙般盘踞在崇山之巅，与天地遥望，共同见证着历史风云的变迁。在这长城内外，在炎黄子孙所在的百万疆土之上，是一片国泰民安、山河无恙。吾国万疆，大爱无疆，该曲因此命名为《万疆》。我们能从唯美大气的词曲里中，找到共同的情感共鸣，抒发出胸中质朴真挚的爱国之情。

二、演奏提示

乐曲开头直入主题，弹奏时需铿锵有力，表现出强烈的民族自信以及自豪。在三十二分音符弹奏时要注意时值的准确性，本曲中出现了较多的前八后十六节奏，可以先唱谱稳定节奏后再进行演奏。乐曲中出现了很多连续的刮奏，不要弹奏得过于统一，注意演奏力度以及速度的变化，尽量让刮奏富有层次感。

万　疆

李　姝　作词
刘颜嘉　作曲
郭　元　编订

1 = D　4/4

♩ = 72

定弦：1 2 4 5 6 1 2 3 5 6 1 2 3 5 6 1 2 3 5 6 1

红日升在东方其大道满霞光，　　我何其幸生于你怀

承一脉血流淌，　　难同当福共享挺立起了脊梁，　　吾国万疆以仁爱

千年不灭的信仰。

写苍天　只写一角日与月悠长，　　画大地　只画一隅山与河无恙，

观万古　上下五千年天地共仰，　　唯炎黄　心坦荡　一身到四

《萱草花》

一、乐曲背景

　　《萱草花》是中国的母亲花，是母爱的象征，寓意着思念。本曲悠扬舒缓的旋律，道出了天下每一位母亲对自己的孩子最深的爱与牵挂，温情脉脉，感人至深。

二、演奏提示

　　本首作品全曲都是四三拍，弹奏时按照强、弱、弱的规律演奏。副歌部分出现si的按音，左手在1拍内要完成低音la的弹奏及中音si的按音，需要在弹奏后迅速找到对应的琴弦，要对此加强练习，形成肌肉记忆。左手在中音si之后又需要立即弹奏中音do，为了避免出现si的下滑音，可以用右手大撮演奏，同时弹奏左右手的声部。

萱 草 花

李 聪 作词
Akiyama Sayuri 作曲
郭 元 编订

$\widehat{5}$ $\grave{3}$ $\widehat{\underline{1}}$ | $\dot{6}$· $\underline{\overset{\neg}{7}}$ $\underline{\overset{\neg}{13}}$ | $\dot{2}$ — — | $\dot{1}$· $\overset{\wedge}{\underline{6}}$ $\overset{\wedge}{\underline{13}}$ | $\dot{5}$ — — |

做 翅 膀,迎 着 风 飞 扬。 如 果 有 一 天

$\dot{3}$ — — | $\dot{4}$ — — | $\dot{5}$ — — | 6 — — | $\dot{3}$ — — |

$\overset{\wedge}{6}$ $\overset{\neg}{7}$ $\overset{\neg}{\underline{1}}$ | 5 — — | $\overset{\wedge}{6}$· $\underline{\overset{\neg}{7}}$ $\underline{1}$ | 5 3 $\overset{\wedge}{\underline{1}}$ | 6 3 $\dot{2}$ |

懂 了 忧 伤, 想 着 它 就 会 有 好 梦 一

4 — — | $\dot{1}$ — — | 4 — — | 3 — — | 4 — — |

$\overset{\frown}{1}$ — — | $\dot{1}$ — — | $\dot{3}$ $\dot{3}$ $\dot{3}$ | $\dot{5}$ $\overset{\wedge}{\underline{6}}$ $\underline{5}$ | $\overset{\wedge}{\dot{1}}$· $\dot{2}$ $\underline{\overset{\neg}{3}}$ $\underline{1}$ |

场。 远 远 的 天 之 涯 萱 草 花 开

1 — — | 1 — — | 1 3 5 | 7 2 5 | 6 1 3 |

$\overset{\wedge}{5}$ — — | $\dot{6}$ $\dot{1}$ $\dot{6}$ — | $\dot{5}$ $\dot{1}$ $\dot{5}$ — | $\dot{6}$· $\underline{\overset{\neg}{7}}$ $\underline{\overset{\neg}{13}}$ | $\dot{2}$ — $\dot{1}$ $\dot{2}$ |

放, 每 一 朵 可 是 我 牵 挂 的 模 样。 让 它

5 7 3 4 | 6 1 3 | 5 1 4 | 6 1 5 | 7 2 |

$\dot{3}$ $\dot{3}$ $\dot{3}$ $\dot{5}$ | $\dot{6}$ $\dot{5}$ $\dot{1}$ | $\dot{2}$ $\dot{3}$ $\dot{5}$ $\dot{3}$ — — | $\dot{6}$ $\dot{1}$ $\dot{6}$ — |

开 遍 我 等 着 你 回 家 的 路 上, 好 像 我

$\dot{1}$ $\dot{5}$ $\dot{1}$ $\dot{3}$ $\dot{5}$ | $\dot{7}$ $\dot{2}$ $\dot{5}$ $\dot{6}$ 2 | $\dot{6}$ $\dot{3}$ 6 — | $\dot{5}$ $\dot{1}$ $\dot{3}$ $\dot{1}$ 5 | $\dot{4}$ $\dot{1}$ $\dot{6}$ $\dot{1}$ 6 |

rit.

$\dot{5}$ $\dot{1}$ 5 | $\dot{3}$ $\dot{2}$ | 6 $\dot{1}$ $\dot{2}$ | $\overset{\dot{1}}{\underset{3}{\overset{5}{}}}$ — — :||

从 不 曾 离 开 你 的 身 旁。

$\dot{3}$ $\dot{5}$ $\dot{1}$ $\dot{2}$ 3 | $\dot{2}$ $\dot{6}$ 2 1 | 2 | $\overset{1}{\underset{3}{\overset{5}{}}}$ — — :||

《这世界那么多人》

一、乐曲背景

《这世界那么多人》表现出爱而不得的心酸和遗憾，以及对逝去爱情的缅怀和感谢。

二、演奏提示

乐曲前6小节为乐曲的引子，第7小节起进入乐曲的主歌部分，演奏速度不宜过快，要保持节奏的稳定。第31小节进入乐曲的副歌部分，演奏情绪可较之前稍激动。乐曲中出现了升sol的按音，需要多加练习。

这世界那么多人

王海涛　作词
Akiyama Sayuri　作曲
郭　元　编订

1 = G　4/4

定弦：5 1 2 3 4 5 6 1 2 3 5 6 1 2 3 5 6 1 2 3 5

♩ = 88

（曲谱）

这世界有那么多人，人群里敞着一扇门，我迷朦的眼睛里长存，初见你蓝色清晨。这世界有那么多人，多幸运我有个我们，这悠长命运中的晨昏，常让

《雪落下的声音》

一、乐曲背景

《雪落下的声音》乐曲曲调舒缓温婉，夹杂了悲凉之意以及爱而不能的遗憾。乐曲如泣如诉，百转愁肠，原以为相逢是前世注定，却奈何，此生是镜花水月梦难醒，浪费好光景。

二、演奏提示

本首作品中出现了较多连音线，弹奏前要看清谱面，数清拍子。弹奏大切分时要注意时值的准确性，可以先唱谱稳定节奏后再进行演奏。弹奏副歌部分连续的刮奏时，要对好右手。

雪落下的声音

于 正 作词
陆 虎 作曲
郭 元 编订

古筝表演艺术入门

痛 并　　把快乐 尝尽。

明明　　话那么 寒心,

假装　　那只是 叮咛,

泪尽　　也不 能相信,

此生　　如纸般 薄命。

我慢慢地听雪落下的声音，闭着眼睛幻想它不

会停， 你没办法靠近， 绝不是太薄情， 只是贪恋窗外

好风景。 我慢慢地品雪落下的声音，仿佛是你贴着我叫 卿卿， 睁开

了眼睛， 漫天的雪无情， 谁来陪这一生好

光景。

《荷塘月色》

一、乐曲背景

　　《荷塘月色》这首作品借民乐的形式表达了作者对淡雅唯美事物的喜好和追求。本首作品是江南水乡的抒情小调，整首歌呈现出一股浓浓的浪漫古典情怀。编曲上侧重民乐的使用和音律的构成，给人以亲近感，栩栩如生地描绘出了一幅夏日里荷塘月色的动人画卷。

二、演奏提示

　　本曲出现了较多的大附点节奏及大切分节奏，要注意把握好时值，可以先唱谱稳定节奏后再进行演奏。演奏时要注意保持节奏的平稳，不要忽快忽慢。弹奏副歌部分连续的小撮时，要注意手指放松。

荷 塘 月 色

张 超 作词
张 超 作曲
郭 元 编订

《如 愿》

一、乐曲背景

　　《如愿》是献给父母一辈的歌，表达了对父母一辈的敬意与怀念。正是他们一辈子的奋斗与奉献，才给大家创造了现在更好的环境和生活，也希望听众们能在乐曲中获取感动和力量，去传承、去奋斗。

二、演奏提示

　　乐曲中出现了大量的4、7按音，在演奏过程中要注意音准。在通常情况下，4音的按音幅度较轻，7音的按音幅度较重，在演奏过程中要时刻用耳朵听辨音准。乐曲的后半段运用了大量的小撮技法，演奏时要注意手腕保持放松，不要僵硬。

如 愿

唐恬 作词
钱雷 作曲
于芷筠 编订

1 = G 2/4

♩ = 70

你是 遥遥的路，　山野大雾里的灯，　　我是 孩童啊 走在你的眼

眸，　你是 明月清风，　我是你照拂的梦，　　见与 不见都 一生与你相拥，

而我将 爱你所爱 的人间，　愿你所愿 的笑颜，　你的 手我蹒 跚在牵，请 带我去 明天，

如果说 你曾苦过 我的甜，　我愿活成 你的愿，　愿 不枉啊愿勇 往啊，这 盛世每一

天。　　山河无恙 烟火寻常，　可是你 如愿地眺 望，孩子们 啊 安睡梦乡，像你

深爱的 那样，　　而我将 梦你所梦 地团圆，愿你所愿 的永远，　走你所走

的 长路， 这样 的 爱 你啊， 我 也 将 见 你 未 见 的 世界， 写 你 未 写 的 诗篇， 天

边 的 月 心 中 的 念， 你 永 在 我 身 边， 与 你 相 约， 一 生

rit.

清澈， 如 你 年 轻 的 脸。

《孤勇者》

一、乐曲背景

《孤勇者》充满力量，表现了即使孤身一人生活在黑暗之中，无论遇到多大的困难，无论希望多么渺茫，都应该凭借自己顽强的毅力而生活下去的思想意境。表达了不向命运妥协，继续奋斗的精神。

二、演奏提示

本曲的定弦改变了本来的弦序，需要演奏者花更多的时间熟悉琴弦。乐曲积极向上，情绪慷慨激昂。本曲的难点在于左手，左手出现了较多的四十六音符，可左手先单独练习，形成肌肉记忆后，再和右手一起演奏。左手声部也出现了很多同音弹奏，演奏时要注意强弱变化，不能演奏得太过于单一。右手小附点节奏要注意时值，可以根据歌曲稳定附点节奏。右手弹奏小附点节奏摇指时，要注意把时值摇够，不要抢拍。

孤 勇 者

唐　恬　作词
钱　雷　作曲
郭　元　编订

古筝表演艺术入门

1 = D 4/4

♩ = 60

定弦： 1 1 2 4 5 6 1 2 3 6 7 1 2 3 6 7 1 2 3 5 6 7

（古筝曲谱）

都是勇敢的，你额头的伤口你的不同你犯的错，

都不必隐藏你破旧的玩偶你的面具你的自我。

他们说要带着光驯服每一头怪兽，他们说要缝好你的伤没有人爱小丑。为何孤

独不可光荣只有不完美值得歌颂，谁说污泥满身的不算英雄。爱你

196

《大 鱼》

一、乐曲背景

　　《大鱼》的主歌部分旋律悠远绵长，歌曲画面感丰富，从恢宏场景过渡到细腻情感，如诗一般直戳人心。副歌旋律渐渐扬起，歌词直抒胸臆，又带有中国传统文化中的古典哀愁。歌曲层次丰富又以深情一以贯之，将复杂的情感命运表现得细腻悱恻、空灵动人。

二、演奏提示

　　本曲出现了较多的大附点节奏，注意大附点的时值，要在弹奏完之后紧接着弹奏十六分音符，注意不要演奏过慢，可以跟着歌曲演唱稳定节奏。在最后一段副歌部分，左手和声四十六音符速度较快，需要多加练习，可慢速配上右手后逐步加速。

大　鱼

1 = D　4/4

♩ = 82

尹　约　作词
钱　雷　作曲
郭　元　编订

定弦：1 1 2 4 5 6 1 2 3 5 6 1 2 3 5 6 1 2 3 5 6 1

海浪无声将夜幕深深淹没，漫过天空尽头的角落。大鱼在梦境的缝隙

里游过，凝望你沉睡的轮廓。看海

天一色，听风起雨落，执子手吹散苍茫茫烟波。大鱼

的翅膀，已经太辽阔，我松开时间的绳索。怕你

飞 远去， 怕你离我而去， 更怕你 永远停留在这 里。 每一

滴 泪水， 都向你 流淌去， 倒流进 天空的海 底。

海浪 无声 将 夜幕深深 淹没， 漫过 天空 尽头的 角 落。

大鱼 在 梦境的 缝隙里 游过， 凝望你 沉睡的 轮 廓。 看海

天 一色， 听风起 雨落， 执子手 吹散苍茫茫 烟波。 大鱼

《不 染》

一、乐曲背景

 《不染》充满柔婉的古风，既述说了深情的爱情故事，也传达了人生中坚守自我的态度。表达了不受周遭环境所扰，将世俗是非隔离在心外的潇洒姿态。这首歌曲如同流水轻拂，让人陶醉其中，令人难忘。

二、演奏提示

 乐曲定弦中倍低音有一个4音，需要提前调出。乐曲中高音频繁出现的4、7音都需要左手提前按出，在演奏中要合理配合左手伴奏与按音的衔接，按音要注意音准。本曲左手伴奏密度较大，练习时可先练熟右手旋律后再加左手伴奏。

不　染

海　雷　作词
简弘亦　作曲
郭　元　编订

6 5 3 5 6 6' 6 | 5 3 3 | 0 1 7 3 6 5 3 | 0 2 1 2 3 5 6 | 0 6 1 3 |
花 枯 萎 时 光 它 去 不 回,　　　回 忆 辗 转 来 回 　 痛 不 过 着 这 心 扉,　　愿 只 愿

4 1 6 — — | 1 5 1 2 3 — | 4 1 6 5 2 5 | 6 3 2 — — |

2 3 5 5 3 2 3 5 | 3 6 6 — 6 1 | 2 3 2 3 5 3 | 3 — — 3 2 |
余 生 无 悔 随 花 香 远 飞。　　 一 壶 　 清 酒 一 身 尘 灰,　　 一 念

4 2 5 6 5 2 5 6 | 6 3 2 3 　→ | 4 2 5 6 5 2 5 | 6 3 2 3 6 — |

6 3 2 1 7 7 5 3 — — 6 1 | 2 3 2 3 4 4 3 | 4 4 3 2 3 3 2 |
来 回 度 余 生 无 悔,　　 一 场 春 秋 生 生 灭 灭 浮 华 是 非,　 待 花

4 2 5 6 5 — | 1 5 1 2 3 5 2 1 | 4 2 5 6 5 — | 1 — 6 3 6 1 |

6 3 6 6 3 2 7 | 1 7 6 6 — 1 1 | 7 5 7 1 2 0 4 | 3 2 1 1 3 3 |
开 之 时 再 醉 一 回。　　 愿 这 生 生 的 时 光 　 不 再 枯 萎, 待 花

2 6 2 — — | 　　→ 0 | 0 0 0 0 | 0 0 0 0 |

7 2 2 2 3 4 3 2 1 | 1 — — 1 1 | 7 5 7 1 2 2 0 4 | 3 2 1 1 3 3 |
开 之 时 再 醉 一 回。　　 愿 这 生 生 时 光 　 不 再 枯 萎, 再 回

0 0 0 0 | 　　→ 0 | 0 0 0 0 | 0 0 0 0 |

首浅尝 心酒 余 味。

《梁祝》（节选）

一、乐曲背景

《梁山伯与祝英台》（简称"梁祝"）是中国古代民间四大爱情故事之一，是中国最具魅力的口头传承艺术及国家级非物质文化遗产，也是在世界上产生广泛影响的中国民间传说。自东晋始，梁祝故事在民间流传已有1700多年，在中国可谓家喻户晓，被誉为爱情的千古绝唱。同名乐曲取材于民间传说，吸取越剧曲调为素材，经由何占豪、陈钢于1958年作曲的小提琴协奏曲，后改编为古筝曲。

梁祝的故事是：梁山伯在去红罗山书院读书的路上，与女扮男装的祝英台相遇于草桥，遂义结金兰，同往求学。二人书院同窗三载，情同手足，但梁山伯竟不知英台是女儿之身。后经师娘挑明，梁山伯惊喜若狂，前往祝家求婚，却被告知祝英台已被强许马家。梁山伯去祝家求婚遇挫，返回途中又遭暴雨浇淋，归家后一病不起，百药无治。临终前嘱咐家人，将其葬在马乡北官道旁，以便能看到祝英台出嫁时的情形。祝英台被逼嫁到马家时，花轿行至官道旁梁山伯墓前，祝英台下轿哭祭梁山伯，痛彻肝肠，撞柳殉情。家人把其葬于官道东侧，与梁墓隔路相望。后传二人化为蝴蝶，比翼双飞于花间。其传奇爱情故事，千古流传。

二、演奏提示

乐曲节选了最具大众所熟知的慢板段落，也是全曲的主旋律，音乐凄美婉转，悠扬动听。在演奏中首先要注意摇指的演奏，演奏摇指时手腕不要僵硬，要保持灵活以便换弦演奏时流畅自然。还要注意短摇与长摇的区别，短摇时要严格按节奏时值演奏。

梁祝（节选）

何占豪、陈　钢　作曲
何占豪　改编

1 = D　4/4

♩ = 55

古筝表演艺术入门

古筝表演艺术入门